U0034926

圖解式

流行餐飲店設計

創造成功的店面及革新之建議

深山葛明　著

● 前言

目前餐飲業的市場約有30兆日元，經營的形態從小規模到多角經營的外食產業都有。

由於景氣低迷，外食產業結合了外資讓整個市場呈現眼花瞭亂的局面。從員工人數來看1～9人的店佔了全部的百分之九十，而其中有75%是（1～4人）的小規模店。

成功餐飲店的要訣在於如何拉住常客的心，除了追求口味之外，服務及氣氛也是相當重要的。除了提供顧客舒適的用餐環境之外，也要讓員工有個愉快的工作空間。這不是使用高級材料就可以作得到的，尤其是小規模的店更必需考量到顧客動線及服務動線，如此才能創造出完美的空間。

本書由人體工學面來看人的動態及感情，並以設計師的眼光來分析，最後加入圖解說明。

本書收錄了100㎡左右的店來作實例說明，希望能幫助您設計出「顧客心目中永遠的店」。

書中有新建、改建的範例，您可視您的需要一一參考，也希望所有的資料都能成爲您寶貴的參考資料。

<div align="right">深山葛明～1996年9月</div>

● 目録

本書所使用之簡略表徵符號（依照英文字母順序排列）

AC ………………………… 空氣調節機	HC ………………………… 高層展示架		
BC ………………………… 啤酒冰庫	Hg ……………………………… 衣架		
BD ………………………… 啤酒調製台	Hgc ………………………… 衣架展示櫃		
BL …………………………………… 壁燈	Hhg ……………………………… 鉤型衣架		
BPs ……………………… 後方置物架	HW ………………………………… 熱水器		
BR …………………………… 後面房間			
Bsh ……………………… 箱型置物架	IM …………………………………… 製冰機		
	ISC ……………………… 冰淇淋展示櫃		
CDS …………………………………… 吊櫥	ISS ……………………………………… 冰櫃		
CL …………………………………… 吊燈			
CLT ……………………… 清潔用餐桌	L5 ………………………………… 洗手台		
COT ……………………… 冷凍餐桌			
Csh ……………………………………… 吊架	M …………………………………… 穿衣鏡		
CT …………………………………… 櫃台	M.WC …………………… 男用化妝室		
CTs ……………………… 櫃台展示櫃			
	OV …………………………………… 烤箱		
D ………………………………… 辦事桌			
DBX ……………………………… 紙屑箱	PS ………………………………… 管線空間		
DC ……………………… 雙層展示櫃	PT …………………………………… 包裝台		
D C T ‥‥備餐枱			
	R ……………………… 結帳櫃台　出納處		
DIP ……………………………… 調理台	RC …………………………………… 置物架		
DL ……………………… 下垂式燈光	RF ……………………………………… 冰箱		
DP …………………………………… 展示	**R I N** ‥‥陳列式冷藏庫		
DPC ………………………………… 展示櫃			
DPP ………………………………… 展示板	S ………………………………… 單槽水槽		
DPS ………………………………… 展示架	SC …………………………………… 展示櫃		
DPt ………………………………… 展示餐桌	Sh …………………………………… 置物架		
DS ………………………………… 配管空間	Sm ……………………………………… 蒸鍋		
DSC ………………………………… 餐具箱	Sps ………………………………… 樣品櫃		
DSh ……………………… 餐具吊架	SR ……………………………………… 倉庫		
DSt …………………………………… 展示台	SS …………………………………… 百葉窗		
DW …………………………………… 洗碗機	ST ……………………………………… 舞台		
	STC ……………………………… 服務櫃台		
EC …………………………………… 電爐	SVA ……………………………… 服務站		
ER …………………………………… 微波爐	SVW ……………………… 服務手推車		
ES …………………………………… 電扶梯	SW ……………………………………… 櫥窗		
EV ……………………………………… 電梯	SWT ……………………………… 櫥窗台		
F ………………………………… 冷凍櫃	T ……………………………………… 餐桌		
FCL ……………………… 環狀螢光燈	**T S** ‥‥‥‥		
Fix ……………………… 固定式窗戶	Tst ………………………………… 淺盤台		
FL …………………………………… 螢光燈			
FR …………………… 更衣室　試衣間	VET …………………………………… 抽風機		
FRF ………………………………… 冷凍庫			
Fs ……………………… 船型水槽	W …………………………………… 保溫器		
FsC ……………………… 冷藏展示櫃	Wc …………………………………… 水冷器		
FY ……………………… 油炸調理台	WC ……………………………………… 廁所		
	WIN ……………………… 未預約的客人		
GAC ………………………………… 瓦斯爐	WS ……………………………… 雙槽水槽		
GAO ………………………… 瓦斯烤箱	WT ……………………… 調理台　作業台		
GAT ………………………… 瓦斯餐桌	W.WC …………………… 女用化妝室		
GR …………………………………… 煤氣灶			
G T ‥‥‥‥			

流行餐飲名店設計及改裝店面範例21

I

　　成功餐飲店的條件在如何擁有穩定的顧客群。口味當然是必備的，但服務及氣氛也是相當重要的一環。為了提供用餐客人一個愉快而舒適的用餐空間及環境，並讓在那裡工作的員工有良好的工作環境，創造一個舒適的環境是相當重要的。

　　設計時必需考慮到顧客移動路線及服務路線，在此為您介紹的是一些基本的設計及低成本但很成功的店舖，並從這些店當中選出以100㎡前後為中心，到250㎡前後的一些店舖。

　　此外，還一些路邊攤場的詳細介紹，您也可把它應用到路邊的方式或是小型店舖的方式。裡面我們也會介紹店鋪的面積（　㎡）及工程費用的概略計算。

●本文平面圖裡的數字及箭頭（例(1)→）是表示解說圖的號碼及插圖在平面圖上的方向。

1：路邊攤廣場（改建＝176.0㎡）

工廠舊地修復　美術館及購物中心合併之飲食廣場

（施工費：5,900萬日元＝飲食廣場　3,660萬日元　路邊攤　8個攤位　2,240萬日元）

●狀況

位於從市中心搭電車約2個小時到地方中心都市的郊區，這個地方是布料公司的地，原本中間的庭園是倉庫及工廠，在變換了新型的經營手法後，把現有的加以利用後，成了新的美術館、購物中心、料理店，路邊攤廣場等。路邊攤廣場原是舊餐館所在，佔地相當地大，可供應廣大的消費大眾，客層相當廣泛，大大地提高了經營的成效，這也是當初規劃的目的之一。

客層主要是以觀光客為主，目前商圈十公里前後的家庭都是這裡的客源。

●重點：

攤位的組成

組成的攤位並非一攤一攤如傳統的攤位，而是經過精排細選有別於以往種類的攤位。

攤位－1：燒烤類。

攤位－2：夷婦羅。

攤位－3：麵、烏龍麵。

攤位－4：拉麵，關東煮，燒賣、中華饅頭。

攤位－5：烤章魚、炒麵、烤餅。

攤位－6：比薩、通心粉料理。

攤位－7：漢堡、熱狗。

攤位－8：飲料類、啤酒、咖啡、果汁、可樂等等。

設計1)以攤位的原貌為主，結合了符合現代人需求的新攤位。

2)每個攤位可烤、可蒸、可煮、可悉、可炸、至於更費時的部份則可在後面的廚房做，這樣所佔的地方，與傳統的路邊攤功能是一樣的。

3)攤位1～5是比較日式的，6～8則比較具現代感，這些攤位提供的菜單可滿足廣大消費者的需求。

●材料規格

裝璜／地板：貼地磚。

壁面：上油漆。

天花板：油漆，一部份用土窗

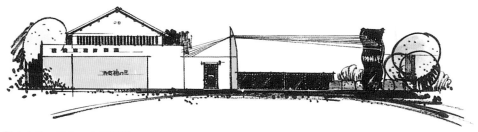

❶ 由主入口看入口之展開圖。

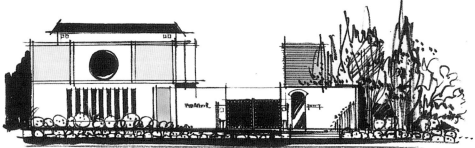

❷ 由後門看之展開圖。

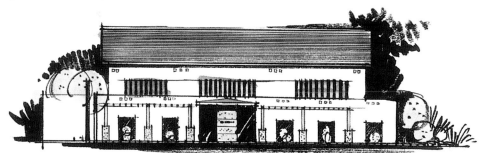

❸ 涼亭～由中央廣場看美術館之展開圖。

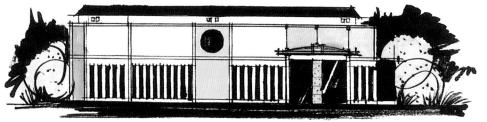

❹ 由攤位廣場看購物廣場之展開圖。

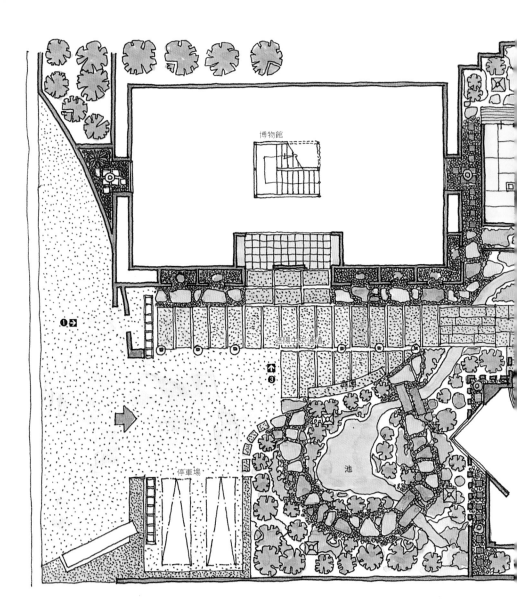

博物館

過傷·英·浦道

停車場

池

① ❷

⬆
③

10

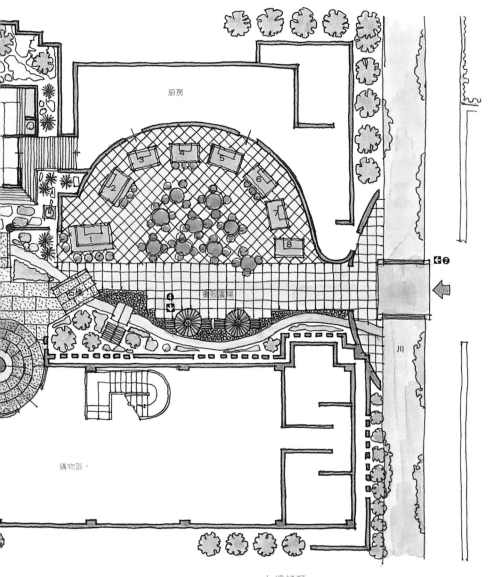

厨房

攤販廣場

購物區。

川

1. 燒烤類。
2. 天婦羅。
3. 麵、烏龍麵。
4. 拉麵、關東煮、燒賣、中華饅頭。
5. 烤章魚、炒麵、烤餅。
6. 比薩、通心粉料理。
7. 漢堡、熱狗。
8. 飲料類、啤酒、咖啡、果汁、可樂等等。

1.燒烤類

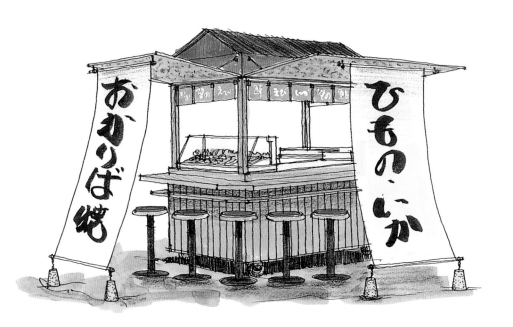

● **設計重點：**

1)設可外坐式椅子及櫃台。

2)台子下面放可儲放食物的台子。

3)感覺較有鄉土味。

4)設外掀式窗戶。

● **材料規格：**

構架：杉木材質，下面附輪子。

中間：杉木材質。

外開式窗：搖桿塗裝。

上蓋：防鏽材質。

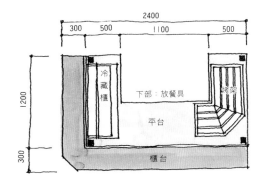

2. 天婦羅

●**設計重點**：

1) 設移動的台子。

2) 爐子旁設耐熱玻璃板。

3) 台子前設菜單的板子。

4) 在調理台及水槽下方固定冷藏桌。

5) 安裝排水設備。

6) 設外掀式窗戶。

7) 旁邊裝一個可折疊式的放盤子、碟子的台子。

●**材料規格**：

構架：硬木染色木材，下面附輪子

中間：貼杉板。

外掀式窗戶：黑染色木材。

上蓋：鋼板塗裝。

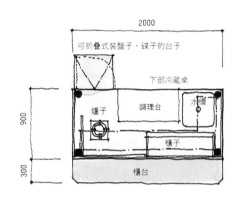

2000

可折疊式裝盤子，碟子的台子

下部冷藏桌

爐子　　調理台　　水槽

櫃子

900

300

櫃台

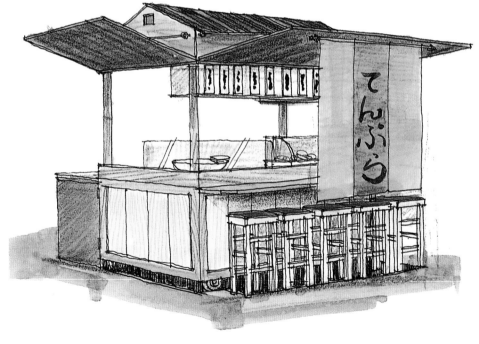

3. 麵，烏龍麵

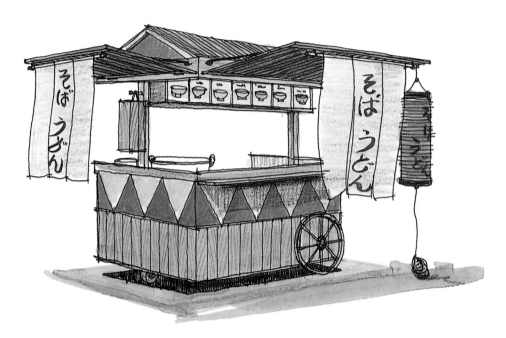

● **設計重點:**

1) 設站著吃的櫃台。

2) 調理台下面是儲放麵的架子。

3) 台子前面設菜單的板子。

4) 裝外掀式窗戶。

5) 調理台的設計簡單，只供放置各

　 種調理器具。

6) 安裝給水及排水設備。

● **材料規格:**

構架:杉木染色材質，下面附輪子。

中間:價如樹天然漆。

外掀式窗戶:杉木染色材質。

上蓋:貼杉板。

4. 拉麵、關東煮、燒賣、中華饅頭

●設計重點：

1) 設櫃台。

2) 裝外掀式窗戶。

3) 調理台的設計簡單，只供放置各

　種調理器具。

4) 中華式蒸器下方裝當冷藏用的冷

　藏庫。

●材料規格：

柱子、上蓋：鋼板、上漆。

中間：鋼板、上漆。

櫃台、外掀式窗：木製、上漆。

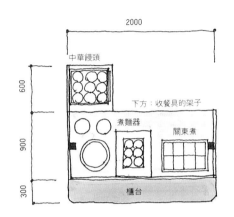

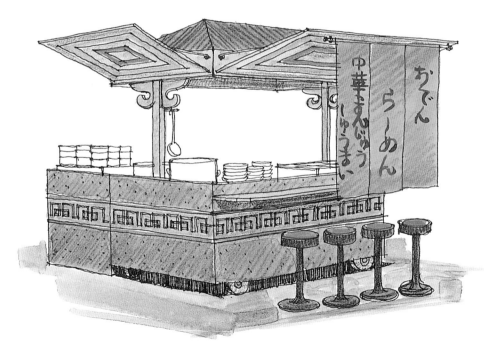

5. 烤章魚、炒麵、烤餅

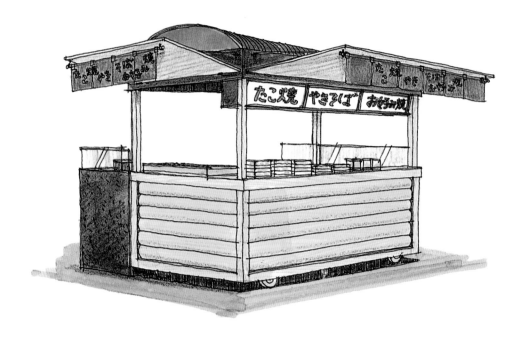

● **設計重點：**

1)調理台的設計簡單，只供放置各

　　類調理器具。

2)設櫃台放烤好的東西。

3)裝外掀式窗戶。

4)裝行燈。

● **材料規格：**

構架：杉材未加工過的。

中間：杉材粗半圓形。

外掀式窗戶：材料未加工過的。

上蓋：鋼材、上漆。

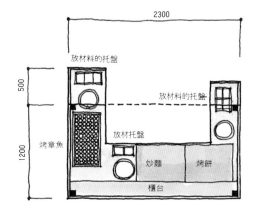

6.比薩、通心粉料理

●設計重點：

1)在電氣爐前方裝耐熱玻璃蓋。

2)電氣爐下方裝入比薩烤箱。

3)小型冷凍壁櫥採用了互推式拉門以穿孔炭板，加以固定（鑲死）

4)前面設菜單的板子。

5)正面設一個小的櫃台。

●規格材料：

台子：不鏽鋼加工(可防污及清淨)

　　　，下面附輪子。

上蓋：鋼板上漆。

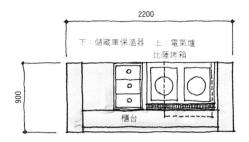

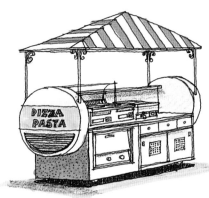

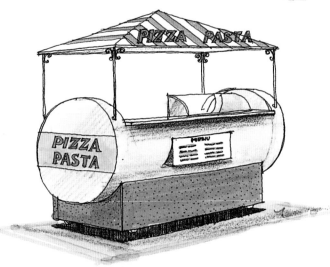

7. 漢堡、熱狗

● 設計重點：

1) 烤箱前方裝耐熱玻璃罩。

2) 小壁櫥～抽屜內可放餐巾紙等。

3) 前面中間設菜單板。

4) 正面裝一個小的櫃台。

● 材料規格：

台子：不鏽鋼加工（防污及清淨）

下面附輪子。

上蓋：鋼板上漆。

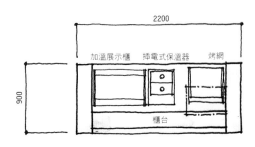

8. 飲料類、啤酒、咖啡、果汁、可樂

● 設計重點：

1) 將與本體連在一起的冷藏櫃固定

　　起來

2) 櫃台背面中間裝cup dispensor。

3) 側面裝冷藏櫃的排氣grill。

4) 前面中間裝價目表。

5) 正面裝一個小小的櫃台。

● 材料規格：

台子：不鏽鋼加工（防污及清淨）

　　　下面附輪子。

上蓋：鋼板上漆。

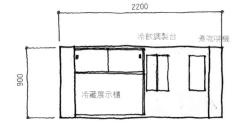

舒適明朗的空間、清新的配色、生活化的佈置（施工費用：1,900萬日元）

● **地區特性及客層：**

　　位於地方人口約6萬人的小都市，從私鐵車站大約走路5分鐘，在購物中心一樓的位置。有大型的停車場，所以商圈範圍很廣，主要客源是週末、週日來購物的全家人及年輕人。

● **重點：**

菜單：西餐＝炸蝦、通心麵、烤焗、燴飯、漢堡、咖哩飯、美式烤鴨、三明治、沙拉、湯。

　　日本料理＝關東煮、壽司

　　中華料理＝燒賣、煎餃。

　　飲料＝咖啡、可樂、果汁、甜點、啤酒。

設計1)設計以簡單為主，儘量不浪費材料以節省成本。

● **材料規格：**

裝璜／地板：木地板

　　壁面：貼磁磚

　　天花板：石膏板＋AEP漆。

其他家具：蜜胺化妝合板，一部份塗上天然漆。

❶最裡面的牆壁以掛畫爲設計重點。

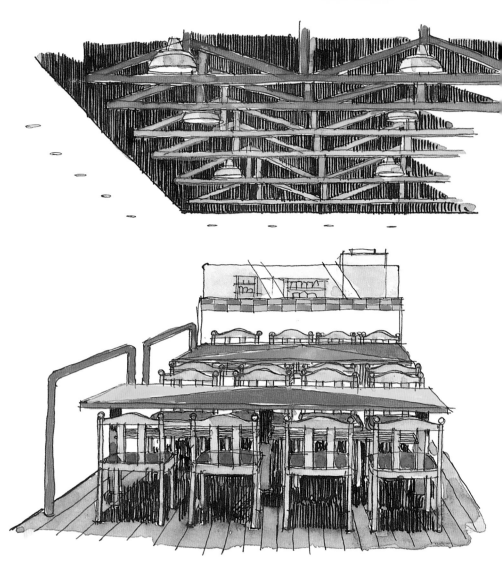

❷ 天花板爲襯托化妝樑柱故以黑色爲主。

BC：啤酒冰庫 L5：洗手間
COT：冷藏桌 R：電組器
CT：櫃台 S：1槽水槽
ER：電磁爐 Sm：蒸器
F：冷藏庫 SPC：展示櫃
FRF：冷陳冷藏庫 ETL：電話
Fr：烤箱 WT：調理台
GR：瓦斯爐
HW：熱水器
IM：製冰機

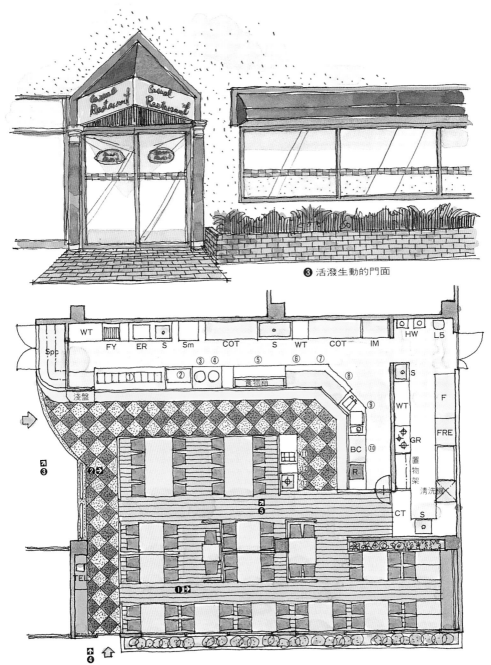

❸ 活潑生動的門面

(1) 咖哩飯，通心麵、漢堡、燴飯
(2) 關東煮
(3) 飯、湯
(4) 燒賣、煎餃
(5) 壽司
(6) 沙拉
(7) 三明治
(8) 甜點
(9) 咖啡、可樂、果汁
(10) 杯子
(11) 筷子、叉子、刀子
(12) 水

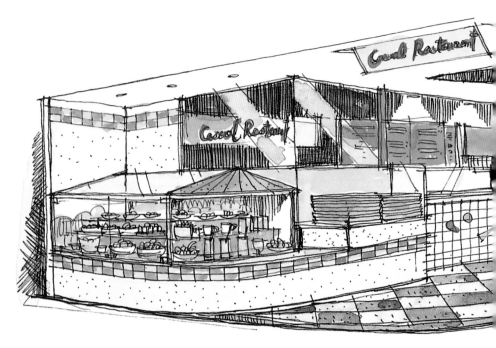

❹ 店面清新的展示櫃

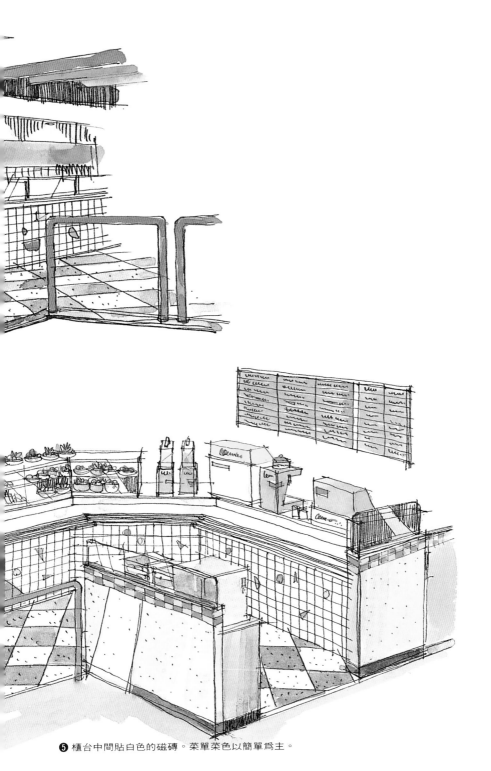

❺ 櫃台中間貼白色的磁磚。菜單菜色以簡單為主。

3：速食店（88.3㎡）

橫跨大陸列車的感覺再加上便利賣店（施工費用：920萬日元）

●地區特性與客層：

　　位於郊外高速公路交流道附近，在工業區內並附設有便利賣店。有麵包、三明治等，有14個簡單的位置客人可吃一些簡單的東西。

　　早上客人多半是來買飲料，中午則是來買午餐。百分之八十的客人是附近的上班族，傍晚則有準備回家的人順道過來喝杯咖啡或吃剛烤好的麵包。

●重點：

　　菜單：飲料類如咖啡、紅茶、果汁、可樂等。

　　　　　其他像剛出爐的麵包，三明治、熱狗、比薩、中華饅頭等等。

　　設計1）建築物是利用貨櫃以儘量減成本。

　　　　2）綜合便利賣店的設計給人明亮的感覺，整體有橫跨大陸列車的特殊視覺感受壁面搭上網架可兼放置東西。

　　　　　另外，有關便利賣店部本

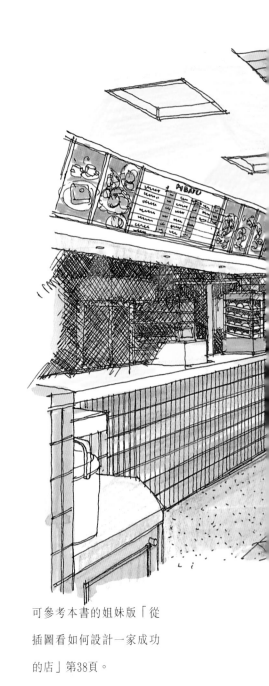

可參考本書的姐妹版「從插圖看如何設計一家成功的店」第38頁。

看整間店的感覺。

❷利用貨櫃的便利賣店。左邊有速食店。

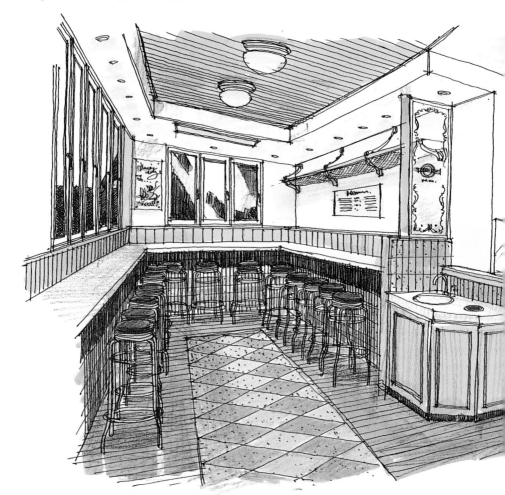

❸天花板貼木條／天花板的燈／網架（實際上可用來放東西）→整個有餐車的感覺。

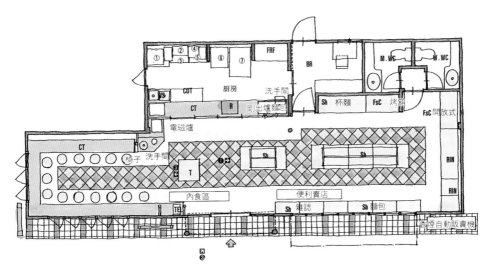

BR：back room
CT：櫃台
COT：冷藏桌
FRF：冷凍冷藏庫
FSC：冷藏（冷凍）展示櫃
M.WC：男子洗手間
R：電阻器
RIN：陳列式冷藏庫
Sh：架子
T：桌子
WS：雙槽水槽
W.WC：女子洗手間

(1) 洗碗機
(2) 煮咖啡器
(3) 可樂機
(4) 果汁機
(5) 製冰機
(6) 烤箱
(7) 大烤箱

● 材料規格

外面裝璜／建築：鋁製貨櫃＋一
　　　　　　　　部份貼磁磚
內部裝璜／地板：貼鹽化乙烯塑
　　　　　　　　膠瓦及舖地材
　　　　　　　　料
　　　　　壁面：AEP塗裝，中
　　　　　　　　間貼金屬彩色
　　　　　　　　瓦
　　　　　天花板：AEP塗裝，
　　　　　　　　旁邊貼甲板

4：Pizza housee（58.5㎡）

外帶及內用～以店面強烈的訴求力追求個性化的空間及低成本（施工費用：1400萬日元）

● 地區特性及客層：

位資私鐵車站商店街內，週邊因為有大學校園，所以學生客源很多。此外，後面又是住宅區，白天及晚上的客人流向呈現兩極化，白天主要客層是學生及家庭主婦，傍晚開始到夜晚則多是準備回家的上班族，而週末，週日則多是住宅區附近的客人。

● 重點：

菜單：各類比薩及飲料（咖啡、可樂、果汁、罐裝啤酒）。店的食物可外帶或內食（櫃台有6個位子）。

設計1)商店街有太多商店了，為了突顯本店的特性，設計以簡單為主。

2)店面與店面採相同材料設計，創造出整體的感覺。

3)規格材是一般的材料，非常容易取得，整個保養、維修不需太多成本。

● 材料規格：

外面裝潢／壁面：聚乙烯化妝合

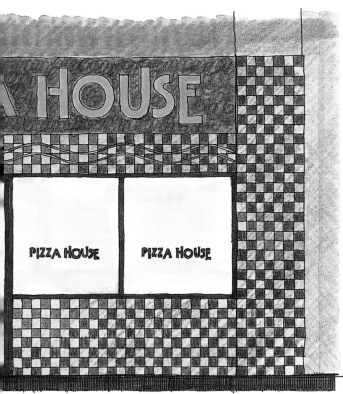

COT：冷藏桌
CT：櫃台
DBX：dust bos
DIP：調合器
FR：更衣室
Fr：冷凍庫
GT：glistrap
HW：熱水器
L5：洗手間
R：光阻器
RC：lack
RIN：richin
sh：架子
WT：調理台

❶ 用便宜的磁磚又可達到店面強烈的訴求力

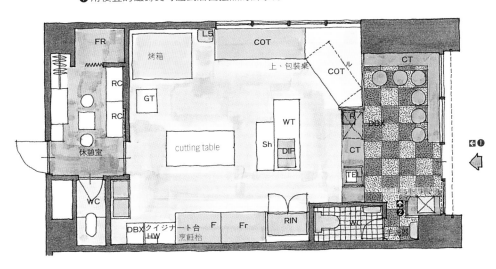

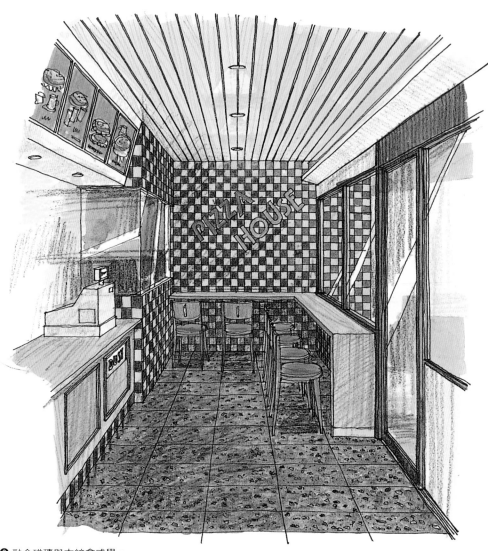

❷ 融合磁磚與木紋會感覺。

5：漢堡店（61.7㎡）

切割開放空間、透視度高（施工費用：1730萬日元）

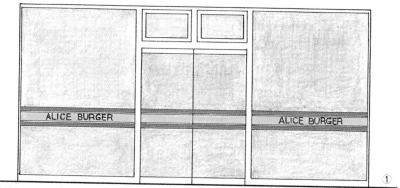

❶❷外觀→入品處周圍立面圖

●地區特性與客層：

　　位於全國連鎖大型超市的1F，
道路前面及入口大門處全部採用玻
璃。客層多是來超市購物的人，以
婦女及小孩子居多。

●重點：

　菜單：不同於以往的漢堡店，它
　　　　有較特殊的像魚，蔬菜等
　　　　東西，配合季節性還有各
　　　　類手工漢堡及飲料。

　設計1)採低成本，靠近路面那側
　　　　及入口處保存原建築物的
　　　　風貌，另外一面則全部採
　　　　玻璃牆，讓整間店明亮可

　　　2)店用採便宜的素材，簡單
　　　　中不失舒適明亮及沈穩的
　　　　感覺，重點是中採客體照
　　　　明。

●材料規格：

　外觀／壁面：在既有的建築物貼
　　　　　　　上cutting-sheet。
　內部裝璜／地板：木紋鹽化乙烯
　　　　　　　　　塑膠瓦及石紋
　　　　　　　　　鹽化乙烯塑膠
　　　　　　　　　瓦。

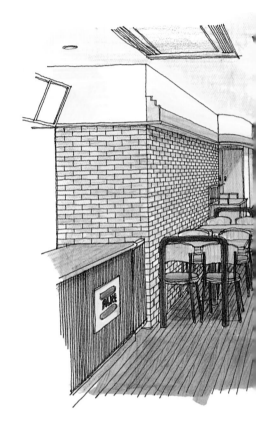

壁面：磁氣質磁磚加
　　　二丁掛交叉貼。

天花板：交叉貼

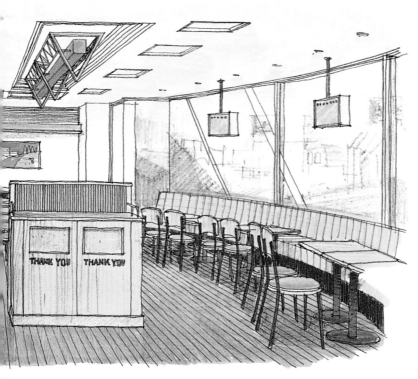

❸ 在簡單的空間當中，於中央大桌上方佈置客體照明

CT：櫃台
DBX：貯物櫃
DP：display
FRY：冷陳冷藏庫
FY：Flyer
GAC：瓦斯爐
GT：glistrack
HW：熱水器
IM：製冰機
L5：洗手間
R：光阻器
T：桌子
TEL：電話
W：保溫器
WS：雙槽水槽
WT：調理台

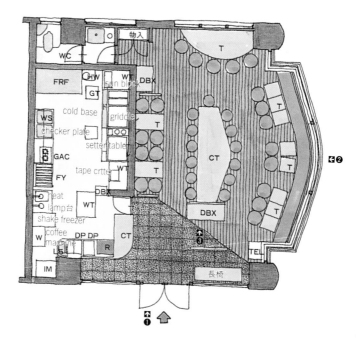

6：飯店餐廳（201.0㎡）

加勒比海休閒渡假的感覺～善用飯店內的空間（施工費用：4200萬日元）

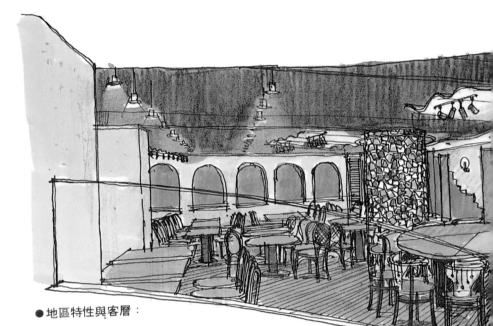

● **地區特性與客層：**

位於觀光飯店1F，主要吸引來到飯店大廳及經過飯店前面道路客人。客源60%是住宿於旅館的客人，40%是飯店外的散客。

● **重點：**

菜單：以日本料理、西餐為主，此外還有中華料理、日本麵，壽司等可應付各式的口味。

設計1)加勒比海休閒渡假的感覺

2)以團體，少數客人來做規劃。

3)通路空間寬廣，最裡面的走道營造出回廊的感覺，同時給人有「進」與「出」的感覺。

4)天花板搭骨架以彌補太低的缺撼，搭造出整體eccen-tric的空間感覺。

● **材料規格：**

地板：貼大理石(450mm×450mm)，回廊則貼磁磚(200m×200mm)客人座位則貼鋪地材料。

壁面：採壁面用塗料（灰泥粉）

天花板：上漆

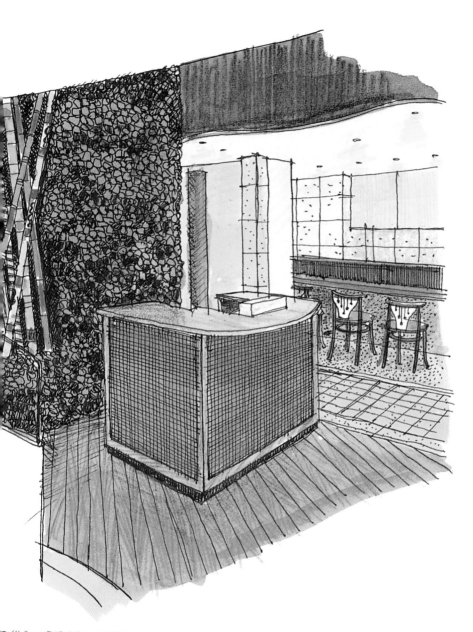

❶ 從入口處看店內。中間的display 為竹製，感覺有少數民族的色彩。

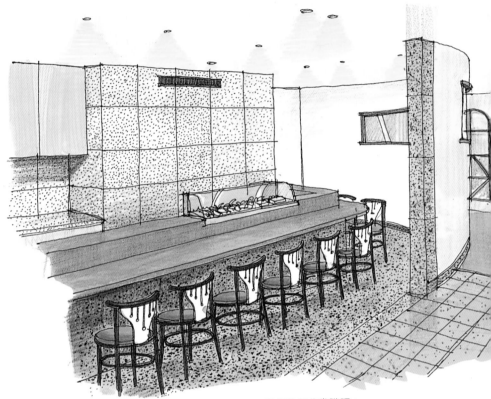

❷壽司區←上漆的櫃台與洗石地板、及壁面的稻田石，整個色彩非常諧調。

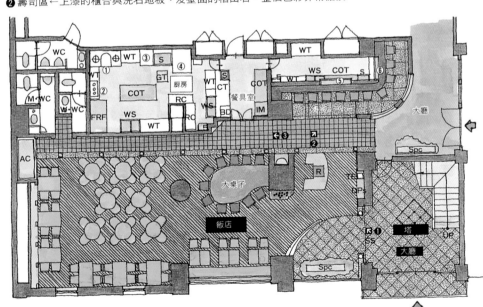

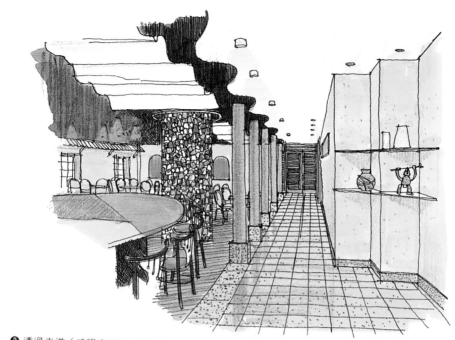

❸ 透過走道（感覺有回廊的樣子）看洗手間方向。壁面的玻璃展示架採olive cut加工。

AC：空調機
BD：billdispenser
COT：冷藏桌
CT：櫃台
DP：display
DPS：Display架
FRF：冷凍冷藏庫
GT：glistlack
IM：製冰機
L5：洗手間
M.WC：男子洗手間
R：光阻器
RC：lack
S：單槽水槽
SPC：展示櫃
SS：shutter
WS：雙槽水槽
WT：調理台
W.WC：女子洗手間

① 中華區
② 飯區
③ 煮麵機
④ 麵鍋
⑤ 材料櫃
⑥ 材料櫃

7：咖啡廳及禮品店（109.4㎡）

清新的咖啡屋感覺及附設禮品店的明亮生活空間（施工費用：2300萬日元）

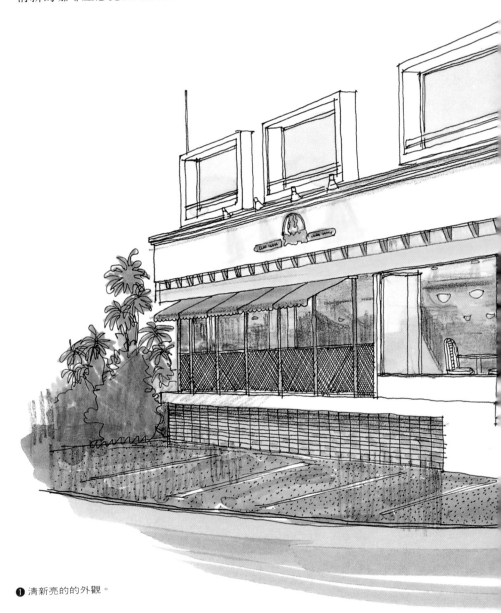

❶ 清新亮的的外觀。

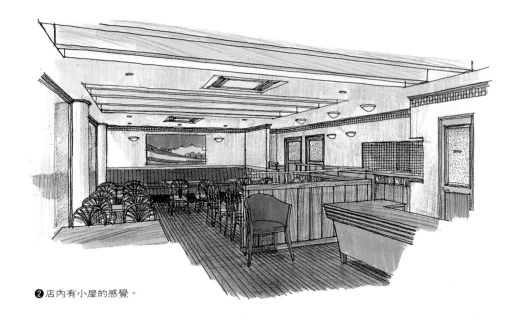

❷店內有小屋的感覺。

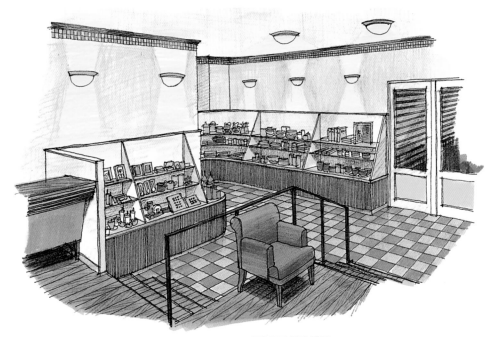

❸ 從餐廳到禮品區。右側爲出入品,重點是放一張感覺很時髦的椅子。

● 地區特性與客層：

位於有港口的地方都市，在一座右老建築的一樓。店的前面有港口，穿梭於國道的車子很多。針對一些開車的年輕客層，特別附設了禮品店。

● 重點：

菜單：主要以新鮮魚介類為主的西餐，並且同時提供日式簡餐（僅中餐）。

麵食類因頗具特色，也相當受客人的喜愛。

設計1)利用地點的優勢，構築健康，太陽光燦爛的浪漫風情店。

2)店內營造出小屋的感覺，可眺望前面的海，去除一些不必要的裝飾，窗戶做得大大的，並確保可從座位上看到很好的視野。

3)照明藏在天花板的化妝梁上，光線感覺相當柔和。

● 材料規格：

外觀／地板：貼陶磁瓦

壁面：噴射灌漿塗飾

內部裝潢／地板：貼楢材鋪地材料，一部份貼陶磁瓦。

壁面：印塗裝

天花板：印塗裝、化妝梁、染色木材。

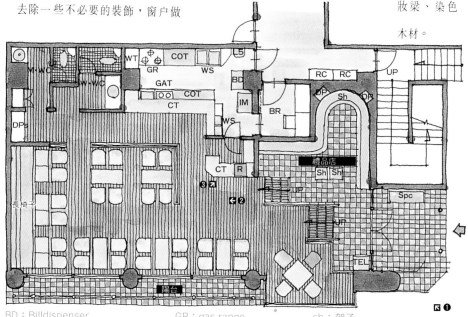

BD：Billdispenser
SR：back room
COT：冷藏桌
CT：櫃台
DP：display
DPS：display架
GAT：瓦斯爐

GR：gas range
IM：製冰機
L5洗手間
M.WC：男子洗手間
R：光阻器
RC：rack
S：單槽水槽

sh：架子
SPC：展示櫃
WS：雙槽水槽
WT：調理台
W.WC：女子洗手間

加勒比海風情配上小攤位的感覺（施工費用：2580萬日元）

●地區特性與客層

位於緊鄰商站街商業集中地的租屋大樓1F，以20～40歲左右的上班族及女性上班族為主要客源。

●重點：

菜單：中午只做商業午餐，價錢在800～1000日元左右。晚上以日式料理為中心，另有西餐、中華料理等單品菜色及酒。

設計1）利用23.20㎡私有店面做燒烤區並配上桌椅，營造出夜晚的感覺，整體的搭配並予人內外一體的感覺。

2）設計重點以加勒比海風情為主，開放店頭，讓人有種輕鬆、自在、隨性的感覺。

●材料規格

外觀／地板：貼磁氣質瓦（600mm×600mm）

壁面：jollypat鑲金及布棚裝飾

內部裝璜／地板：舖地材料

壁面：jollypat鑲金及

布棚裝飾，中間貼板子並上

天花板：jollypat加上一部吊

上波浪型FRP面板

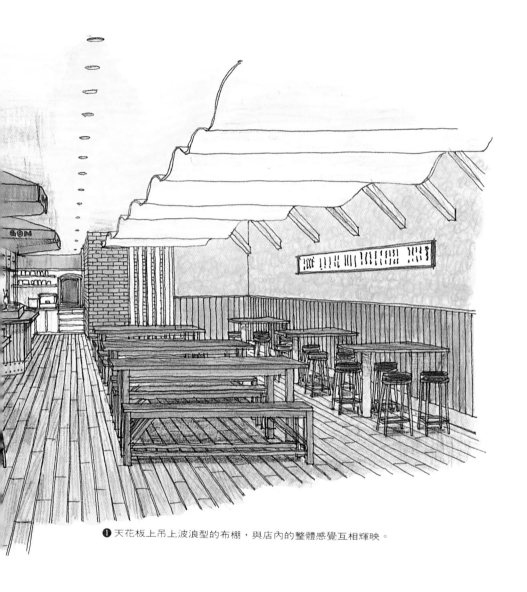

❶ 天花板上吊上波浪型的布棚，與店內的整體感覺互相輝映。

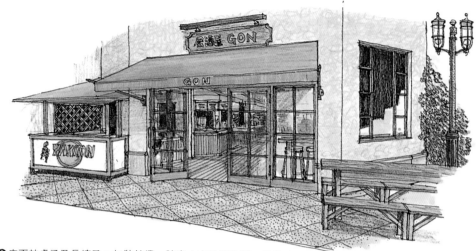

❷店面放桌子及長椅子。加裝外燈,讓客人在外面也可以愉快地用餐。

BC：bill coller
COT：冷藏桌
CT：櫃台
DCT：備餐枱
DSh：餐具架
Fix：固定
FRF：冷陳冷藏庫
Fs：船型水槽
GAC：瓦斯爐
GAT：瓦斯爐
GT：glisrap
L5：洗手間
M.WC：男子洗手間
R：光阻器
SR：倉庫
T：桌子
WS：雙槽水槽
WT：調理台、作業台
W.WC女子洗手間

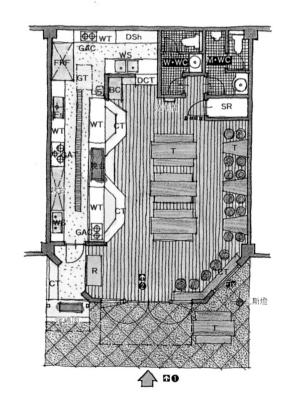

9：咖啡蛋糕店（65.30㎡）

健康、明朗、簡單的設計～配合周圍環境的店面
（施工費用：7200萬日元來建築／6108萬日元十內部裝潢／1092萬日元）

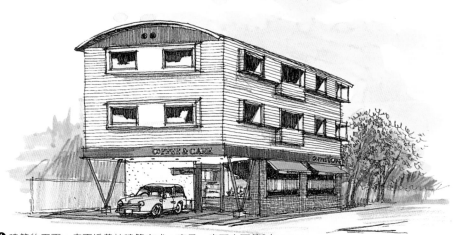

❶ 建築物正面。店面採基柱建築方式。車子一定至少可停3台。

● **地區特性與客層**：

位於山手住宅地區，一樓是店舖，其餘是
住家，主要客源是家庭主婦及附近的居民。

● **重點**

菜單：自家製蛋糕，紅茶、花茶、咖啡、現
打果汁，蛋糕。

設計1)建築配合周圍的街街不會太過突兀。

2)為突顯自製的蛋糕，在店內放展示櫃
，又可有生活化的感覺，成本也不會太
高。

3)天花板一部份用透明天花板，以達到
健康、明朗的訴求。

● **材料規格**：

外觀／屋頂：亞鉛鐵板瓦棒

壁面：siding board，一部份貼磁
磚(50mm×50mm)

內部裝潢／地板：鹽化乙烯塑膠瓦(450
mm×450mm)及舖上地毯

壁面：交叉貼

天花板：交叉貼

家俱：籐椅、冷藏展
示櫃、御影石
(original)

❷御影石的冷藏展示櫃。用窗簾遮住外面的視線。

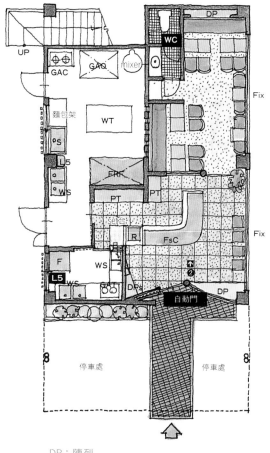

DP：陳列
DPS：陳列架
F：冷藏庫
Fix：固定
FRF：冷陳冷藏庫
FSC：冷藏（冷陳）展示櫃
GAC：瓦斯爐
GAO：瓦斯烤箱
GAT瓦斯爐
L5：洗手間
PT：包裝台
R：光阻器
S：單槽水槽
WS：雙槽水槽
WT：調理台

10：鋼琴酒吧（改建＝1樓46.62㎡，

在大樓區營造美國禁酒法時代的鋼琴酒吧（施工費用：1920萬日元）

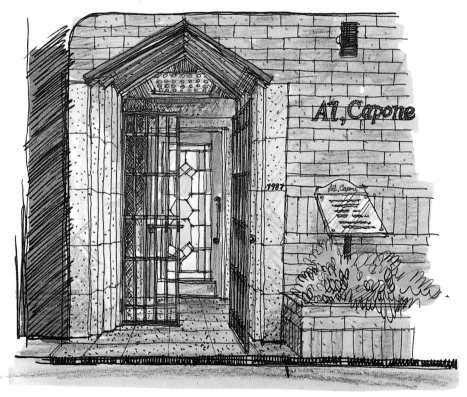

❶ 入口處的鐵製格子門氣氛森嚴。在花台上架上菜單。

● 狀況

這家店位於地方都市港都的位置，據這家店老闆說當初没想到要把這塊土地變成一個店，後來是出乎意料地把14坪的土地整理後，開了這家可容納30個人左右的店。

這家店是一樓本身没有地下室，上面是住户，所以客層從年輕人到中年人都有，希望是能做與地緣

有密切關係的熟客。

● 重點：

菜單：以洋酒及啤酒為主，並提供各式各類調酒，鷄尾酒。

設計1)店面前面的道路，從左到右有450mm的高低差，感覺像要把客人帶進店裡面，所以當初才決定現在入

50

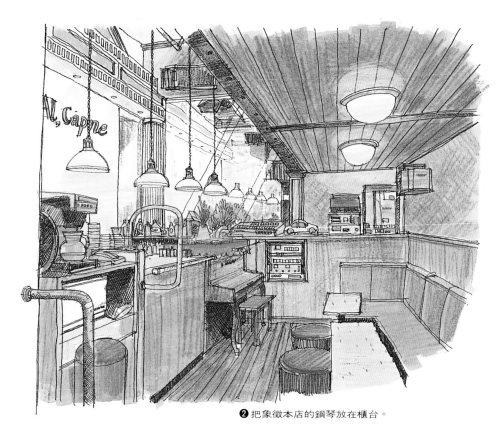

❷把象徵本店的鋼琴放在櫃台。

口的位置。

2)為了確保可容納30個左右
的客人，從中間向地板下
挖1460mm，然後中間架一
個2樓，廚房上部是四周手
壁手牆，壁面則貼鏡子，
讓整體看起來較寬敞明亮
。

3)營造出美國禁酒法時代的

氣氛，彷彿拿著手槍的國
王要出現的感覺。

●規格材料

外觀／入口周圍

壁面：貼石頭及舊的紅磚

內部裝璜：入口周圍及走道；貼
　　　　　石頭

店內：舖地毯

壁面：印塗裝，一部份貼線甲板

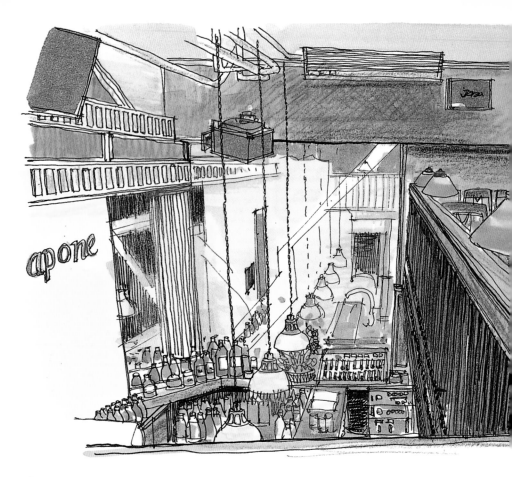

❸ 從裡面二樓的位置看櫃台後面的壁面。

❹ 櫃台裡面的牆壁貼鏡子，天花板用骨架方式，整體看起來比實際大很多。

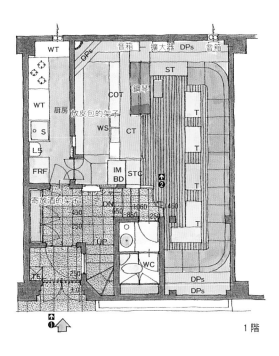

WT		
	DPs	音箱 擴大器 DPs 音箱
WT	廚房	COT 鋼琴 ST
	放皮包的架子	WS CT T
S		
L5		
FRF		IM STC T
		BD
寄放酒的架子	DN 450 1060 450	T
ZE 250	250 850 250	
±0	UP	WC T
		DPs
		DPs

1 階

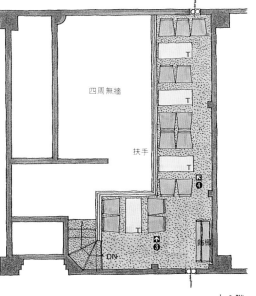

四周無牆

扶手

T

T

DN

中 2 階

BD：bill dispenser
COT：冷藏桌
CT：櫃台
DPS：陳列架子
FRF：冷凍冷藏庫
GAO、瓦斯烤箱
IM：製冰機
L5：洗手間
S：單槽水槽
ST：stage（舞台）
STC：service
counter T：桌子
LEL：電話
WT：調理台
T：桌子

11：法國餐廳及酒吧(51.7m²)

半圓形的結構彷如珍珠貝般（施工費用：1820萬日元）

● **地區特性及客層：**

　　位於關西地區的高級住宅區內，原本是用來作倉庫使用的半圓形空間。客源以附近高收入的人為主。

● **重點：**

　　菜單：附近有漁港，可捉到很多新鮮的魚類及貝類，主要提供鄉村料理。

　　設計1)從建築物的構造上感覺從入口潛入地下的氣氛，彷彿要進入珍珠貝中。

　　　　2)鋼琴擺放在中央，加上長椅子、椅子、桌子繞著半圓形佈置，空間看起來比較大。

● **材料規格**

　　內部裝璜／地板：舖地毯

　　　　　　　　　壁面：漆金加工

　　　　　　　　　天花板：漆金口工

　　　　　　　　　家俱：櫻材木

❷ 天窗內藏照燈，給人莊嚴的感覺。

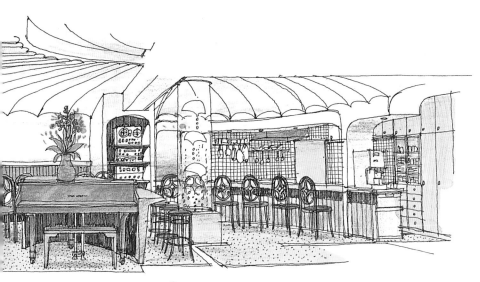

❶天花板給人珍珠的感覺。中央位置擺放泡沫水槽。

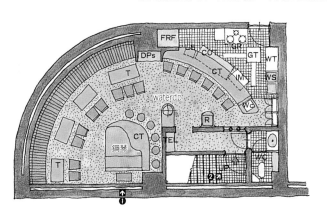

CT：櫃台 T：桌子
IM：製冰機 FRF：冷陳冷藏庫
COT：冷藏桌 WC：water cooler
L5：洗手間 GR：gas range
DP：陳列 WS：雙槽水槽
R：光阻器 GT：glistrap
DPS：陳列架 WT：調理台。

12：咖啡及畫廊（91.8㎡＋39.91㎡）

保存當地居民藝術性喜好創造永恆的空間～新藝術派（施工費用：3350萬日元）

❶營造出巴黎古街的感覺。

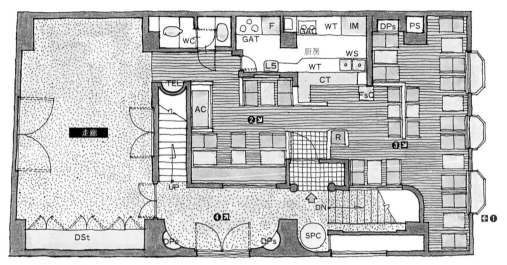

AC：空調機　　　　　　FsC：(冷凍)展示櫃　　　　PS：管線空間
CT：櫃台　　　　　　　GAC：瓦斯爐　　　　　　　WS：雙槽水槽
DPS：陳列架　　　　　GAT：瓦斯爐　　　　　　　WT：調理台・作業台。
DST：陳列桌　　　　　IM：製冰機
F：冷藏庫　　　　　　L5：洗手間

● 地區特性與客層

　　位於溫泉與港口間地方觀光小城的街道上
。超越了觀光地的範疇，結合了文化與藝
術，客人也以當地居民為主。

● 重點：

　　菜單：以提供飲料為主，另外加些蛋糕類的
　　　　　東西。

　　設計1)店名(caffee glaco)給人新藝術派的強烈
　　　　　印象。

　　　　2)因為天花板很低，為避免予人有壓迫
　　　　　的感覺，必需採四周手柱的巨蛋型天
花板。

3) 為對應時代變遷的設計，採用較耐看
　的材料。

4) 因位於2樓，一樓走道及入口處就展現
　出店內的氣氛。

● 材料規格

外觀／地板：貼磁磚。

　　　　壁面：貼伊豆石板及銅板錄青加工。

內部裝璜／地板：丁鈉像膠材料，舖地材料

　　　　壁面：漆金加工及大理石。

　　　　天花板：漆金加工。

❷ 照明器具完全獨創。

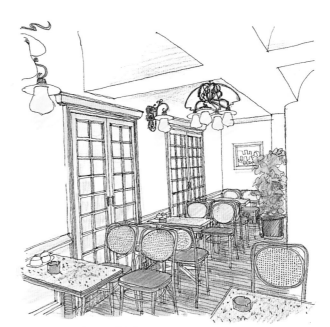

❸ 加深通往陽台的門扉印象。

❹ 靜靜隱身於巷內的咖啡店所給人的印象。

13：櫃台灑吧（33.8㎡）

深色的鏡子揮灑出成人世界的時髦亮麗空間（施工費用：710萬日元）

❶ 建築物的正面。爲使店內的氣氛及擺設可讓人一眼望穿，因此設計了縫隙狀的窗戶。

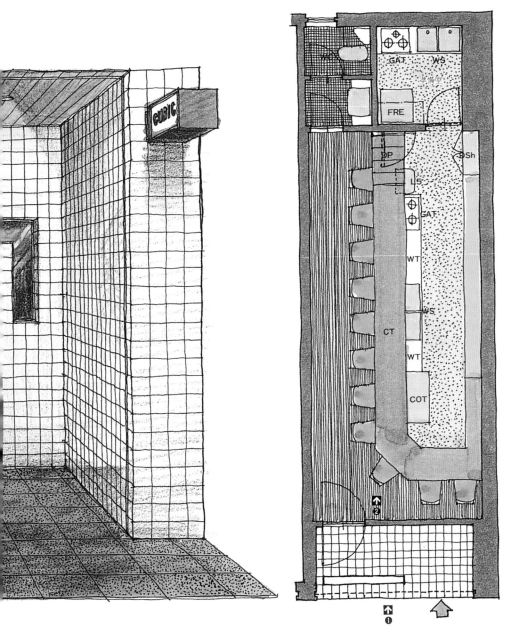

COT：冷藏桌	GAT：瓦斯爐
CT：櫃台	L5：洗手間
DP：陳列	WC：洗手間
Dsh：餐具架	WS：雙槽水槽
FRF：冷凍冷藏庫	WT：調理台。

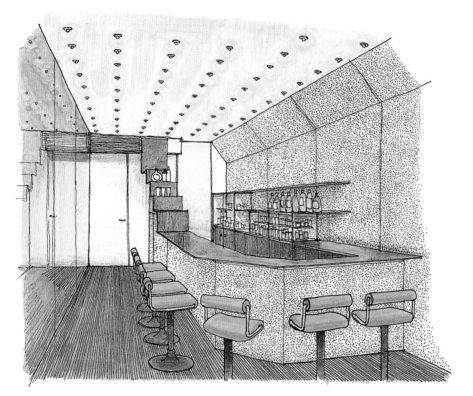

❷櫃台底端用架子陳列。客人座位背面的壁面用鏡子讓整個空間看起來比較大。

● 地區特性與客層：

　　位於郊外住宅區一樓，客源主要是以與
　　地緣息息相關的當地居民為主

● 重點：

　菜單：以洋酒為主，並提供一些簡單的小
　　　　點心。

　設計1)不擺放卡拉OK，只營造寧靜的氣氛
　　　　，完全是聊天、喝酒的大人空間。

　　　2)燈光採25w的球燈，讓整間店看起
　　　　來有朦朧之美。

　　　3)為彌補空間的不足，客人座位後面
　　　　的壁面用鏡子讓空間看起來比較大。

　　　4)玻璃冷冷的感覺與木材溫暖的感覺
　　　　，營造出時髦浪漫的空間。

● 材料規格：

　外觀／地板：黑御影石

　　　　壁面：貼磁氣質瓦(100m×100mm)

　　　天花板：貼松材綠甲＋oil

　內部裝潢／地板：貼松材綠甲＋oil

　　　　　　壁面：深色鏡子＋噴沙鏡子加
　　　　　　　　　工，一部用加印塗裝

　　　　　　家俱：櫃台；甲板＋燒鋼板塗
　　　　　　　　　裝，中間→噴沙鏡子

14：中式餐廳（1樓76.7㎡，地下室167.0㎡）

又有大眾又有高級的感覺再加上日式的感覺（施工費用：4870萬日元）

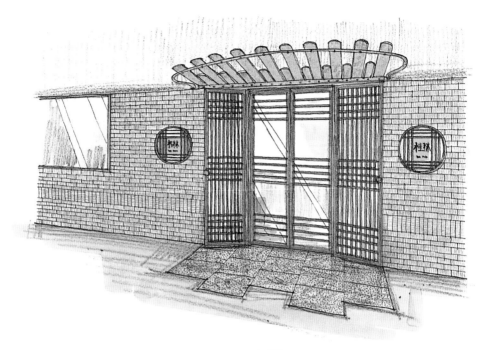

❶入口。不拘泥於中式的感覺，加上一點日式穩重的感覺

BC：啤酒冰庫
COT：冷藏桌
CT：櫃台
DBX：custbox
FR：冷凍庫
FRF：冷凍冷藏庫
GT：glistrap
HW：熱水器
L5：洗手間
R：光阻器
RC：架子
S：單槽水槽
sm：蒸器
STC：service tounter
WS：雙槽水槽
WT：調理台。

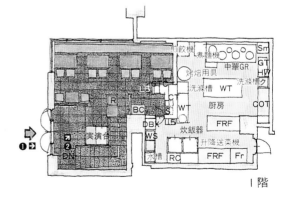

●地區特性與客層：

　　從市中心到終點站約30分鐘，
在鄰近複合商業大樓的1樓與地下室
。附近還有街道商店與地下商店街
。客源主要是附近的上班族及週末
帶家人來消費的客人。

●重點：

菜單：價錢公道的高級廣東料理
　　　再加上深受客人喜愛的飲
　　　茶料理。

設計1)1樓以大家消費為主，地下
　　　室則提供宴會的場所，地
　　　下室看起來感覺比較高級
　　　。

　　2)入口處設一個手打麵的角
　　　落，讓人有真實感。

　　3)不拘泥於中式料理的感覺
　　　，加入一些日本式穩重的
　　　味道，尤其是地下樓特別
　　　予客人這樣的感受。

●材料規格：

外觀／壁面：貼scratch瓦

內部裝璜／地板：450mm×450
　　　　　　　　mm黑御影石

地下樓裡面座位：加葦簾，一部
　　　　　　　　份貼綠甲

　　壁面：印塗裝中間以

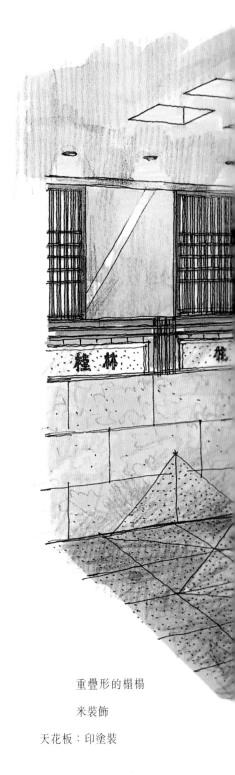

重疊形的榻榻
米裝飾
天花板：印塗裝

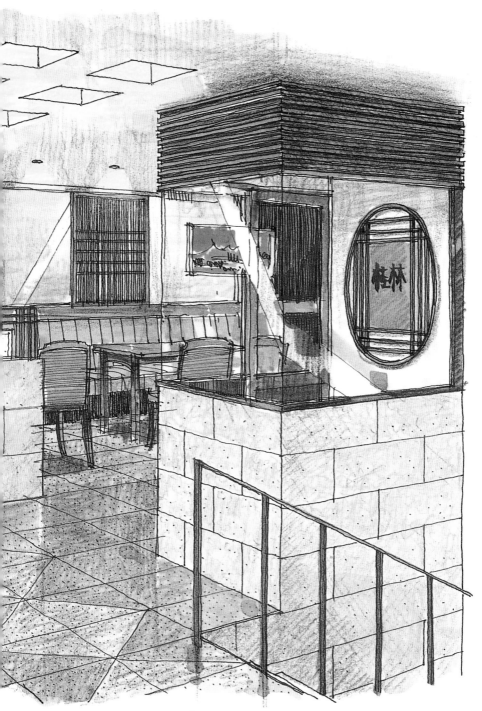

❷1樓座位，入口正面設一個實際手打麵的區域，讓人有臨場感。

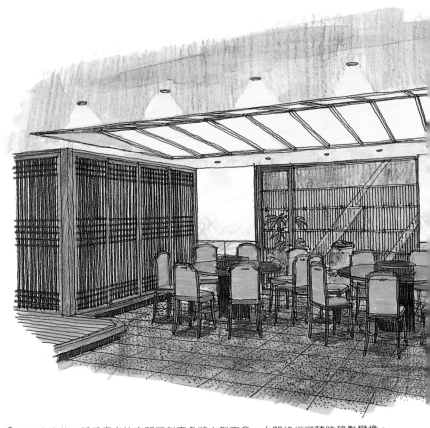

❸ 地下室座位。穩重寬敞的空間可對應各類大型宴會，中間格板可隨時移動變換。

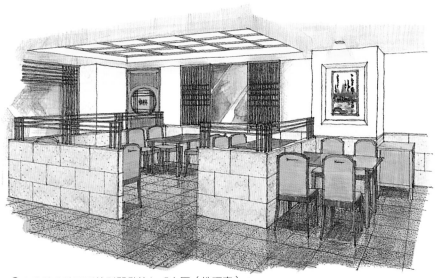

❹ 人數較少時可到特別開僻的4～5人區（地下室）。

BC：啤酒冰庫
BD：bill dispenser
CT：櫃台
DBX：dust box
Dsh：餐具架
F：冷藏庫
GT：glist rap
HW：熱水器
IM：製冰機
L5：洗手間
M.WC：男子洗手間
S：單槽水槽
STC：service counter
TEL：電話
WT：調理台
W.WC：女子洗手間。

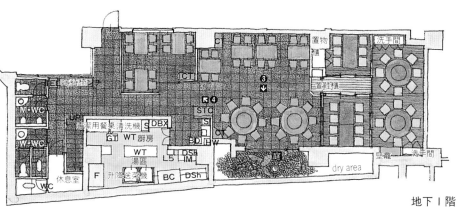

地下 1 階

15：壽司店（70.9㎡）

櫃台擺放旋輔式壽司當造出真正壽司店的氣氛，並附設外帶區（施工費用：2100萬日元）

● **地區特性與客層**：

位於觀光地的商店街內，這條商店街有土產店，飲食店等非常繁華熱鬧。

週末會有很多觀光客中午來吃店裡新鮮的魚、貝。週末中午也會有很多上班族，晚上則有商店主帶家人來這裡。

● **重點**：

菜單：因為本公司是水產公司，拿到的食物（魚、貝類）會比較便宜，壽司也可以向母公司訂購。

設計1）因位於觀光地的商店街，所以在繁華中要不失穩重的感覺。

2）沒有外送的服務，但在店面前設外帶區。

3）設展示櫃及深具特色的門以吸引觀光客的目光。

4）店內裝潢簡單、省去一些過剩的裝飾，櫃台設回轉台以省力達到降低成本的目的。

❶壁面回轉台上面可放酒瓶。

● **材料規格**

外觀／地板：御影石噴沙

內部裝潢／地板：樺材貼舖地材料

壁面：噴漆及貼石頭

天花板：上漆

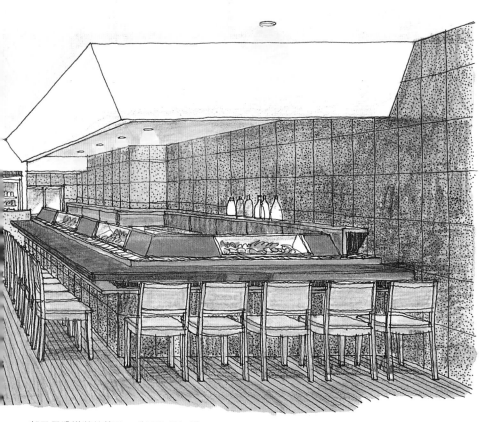

架子用隧道狀的箱子，前面全部加門。

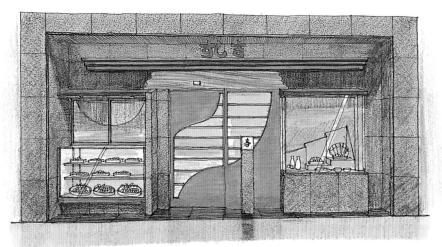

❷ 招牌中內藏照明燈，感覺像上燈的感覺。

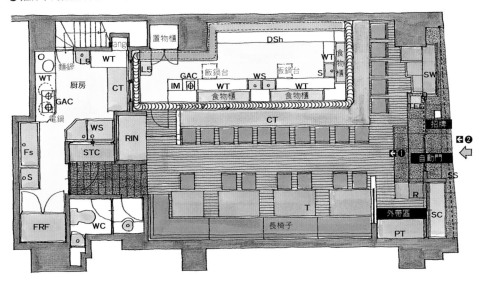

CT：櫃台
Dsh：餐具架
FRF：冷凍冷藏庫
FS：船型水槽
GAC：瓦斯爐
IM：製冰機
L5：洗手間

PT：包裝台
R：光阻器
RIN：riuchin
S：單槽水槽
SC：展示櫃
SS：shutter
STC：service counter

SW：展示窗
T：桌子
TEL：電話
WS：雙槽水槽
WT：調理台

16：活魚料理店（141.0㎡）

以水箱來裝飾　兼俱時髦感的和式設計（施工費用：3500萬日元）

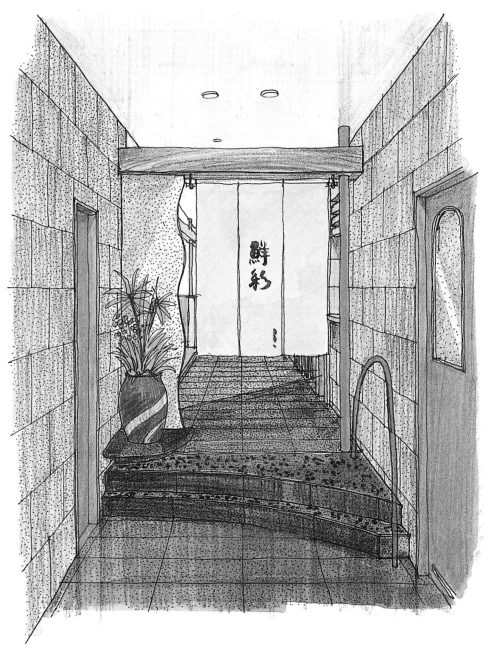

❶入口。為吸引顧客，門簾採不同於以往的顏色。

●地區特性與客層

位於地方的觀光地商店街後面的建築物3樓中，客人必需搭電梯上到3樓。客人主要是附近公司招待客人，或是一般上班族、商店主等30～40歲左右的固定客人。

●重點：

菜單：以魚為主食，再加烹調料理及深具季節感的懷石料理。

設計1)明確劃分水箱、廚房與客人座位之間的動線，一方面又讓水箱與客人座位有一體的感覺。

2)客人多可坐大桌子，人數少可坐長椅子，但從任何一個位置都可以眺望到水箱。

3)整間店予人現代摩登的感覺（日、西合併）。

●材料規格：

內部裝潢／地板：貼石，一部份小石子。

壁面：貼石頭，一部份壁面用浮雕。

天花板：AEP塗裝。

❷水箱～展開圖。

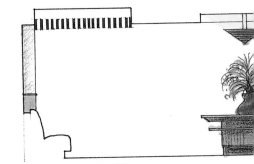

❸中央大桌子周圍～展開圖。

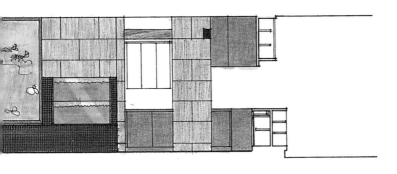

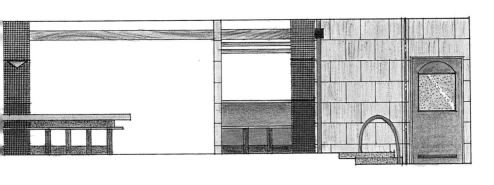

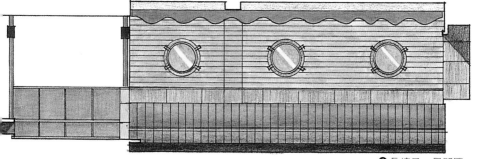

❹長椅子～展開圖。

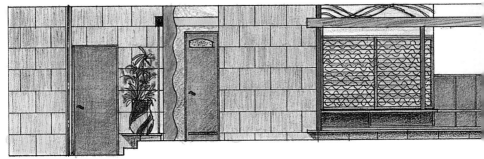

❺座位～展開圖。

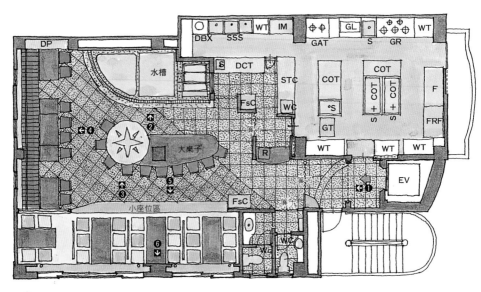

COT：冷藏桌	FSC冷藏陳列櫃	S：單槽水槽
DBX：dust box	GAT：瓦斯爐	SSS：3槽水槽
DCT：備餐枱	GL：烤箱	STC：xervice counter
DP：陳列	GR：gas range	WC：water wlier
EV：電梯	GT：glistrap	WT：調理台
F：冷藏庫	IM：製冰機	
FRF：冷凍冷藏庫	R：光阻器	

⑹席子房間側面窗戶圖～展開圖。

1～2樓西餐，日本料理，結合不同的飲食店以全新風貌展現（施工費用：4480萬
日元＝鄉工料理／3200萬日元十咖啡及餐館／1280萬日元　　）

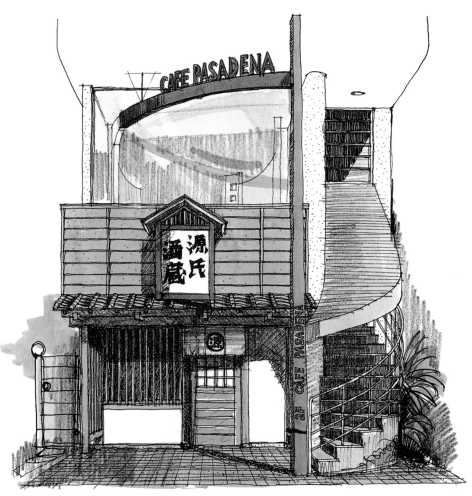

●一樓有傳統民營風味，二樓入口的地方則予人南歐風情的感受。

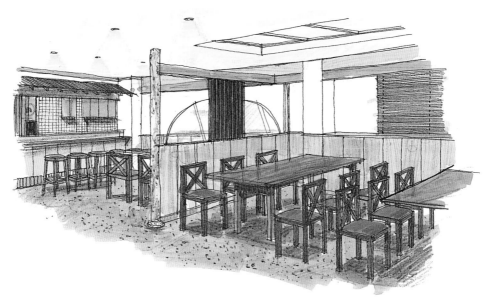

❷ 儘量節省成本，但又可呈現簡單的和式感覺的空間（鄉土務料理1樓）。

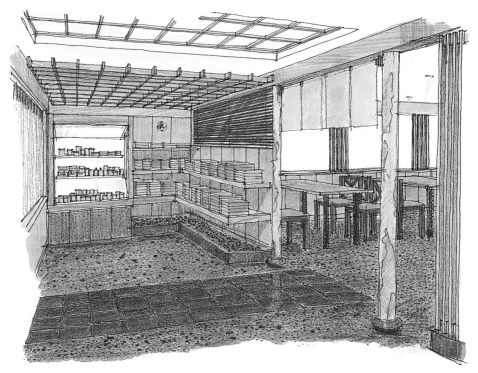

❸ 由產地直接送來的外賣區，感覺與客人座位有整體成形的感受（鄉土料理1樓）。

●改裝後

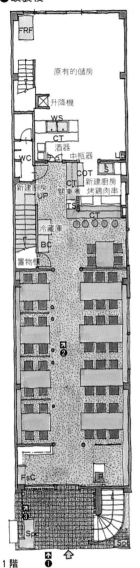

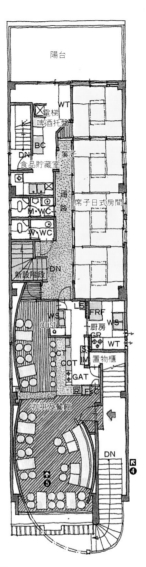

1階 ↑❶ ⇧

2階 ↑④

1樓：
BC：啤酒冰庫
CT：櫃台
COT：冷藏桌
FRF：冷凍冷藏庫
FSC：冷藏（冷凍）展示櫃
L5：洗手間
R：光阻器
S：單槽水槽
SPC：樣品櫃
TS：供茶
WS：雙槽水槽。

2樓：
BC：啤酒冰庫
COT：冷藏桌
CT ：櫃台
FRF：冷陳冷藏庫
FSC：冷藏（冷凍）展示櫃
GAT：瓦斯爐
GR：瓦斯爐
IM：製冰機
ISS：儲冰倉庫
L5：洗手間
M.WC：男子洗手間
R ：光阻器
S：單槽水槽
WS：雙槽水槽
WT：調理台
WXWC：女子洗手間

78

❹ 2樓咖啡及餐館的入口處。與上面住家的間隔用門市做區隔。

●改裝前

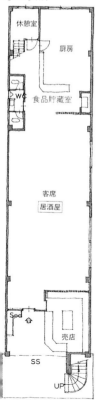

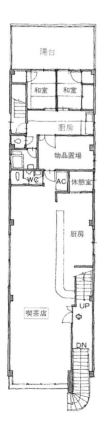

圖(1)陽台(2)廚房

● **材料規格**：鄉土料理店

　　內部裝璜／地板：磨石子、一部

　　　　　　　　　份舖玄昌石。

　　　壁面：AEP塗裝

　　　天花板：AEP塗裝

咖啡及餐館：

　　外觀／壁面：鋼板變曲加工＋燒

　　　　　接塗裝，一鄁汾漆

　　　　　金及噴出塗裝。

　　內部裝璜／地板：楢舖地材料

　　　壁面：AEP塗裝

　　　天花板：AEP塗裝

● 狀況

　　位於人口5萬人的小都市車站前，1～2樓是店面，3～4樓是屋主的住家。1樓是居酒屋，2樓是咖啡館，這二種不同的飲食文化一同來作經營。

　　有多數的店內部裝璜已經老舊，而車站附近又出現了大型居酒屋的連鎖店，為了改善這種狀況，於是採取這種居酒屋加咖啡館的經營形態。郊外由於有很多大型的工廠，所以鄉土料理店也以30～50歲的上班族為中心，2樓的咖啡館及餐廳則以20多歲的客人為主。

● 重點：

　　菜單：鄉土料理店提供從北海道到九州的各式各類料理，酒也是收藏了各地的名酒

　　咖啡廳及餐館是以咖啡及甜香酒為中心，並加上以海鮮為主的西洋簡餐。

設計：

鄉土料理店：

1) 在店門口設置由產地直接送來的海鮮專櫃　。

2) 店內中央做一個新的樓梯以強調與2F席子　房間的連接性。

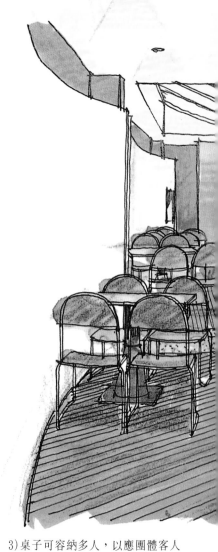

3) 桌子可容納多人，以應團體客人的需要。

咖啡廳及餐館

1) 明亮、時髦的感覺。

2) 一個人的客人可以坐在櫃台。

3) 通術2樓的通道以南歐風情為設計

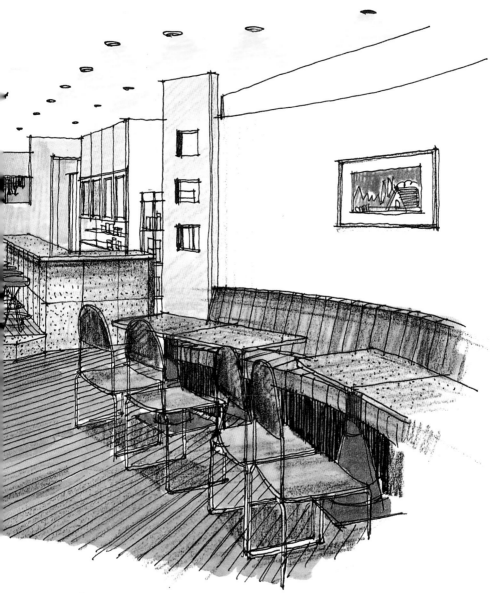

❺ 接近自然光的光線，讓整個空間看起來更寬敞（咖啡廳及餐館）。

附設鮮魚販賣區　融入日常生活又不失品味（施工費用3192萬日元）

●地區特性與客層：

　　位於觀光客匯集的港邊海岸附近，營業時間從早晨到傍晚時分。主要客人有觀光客、在河岸工作或住河岸附近的人、船員等等。

●重點：

菜單：新鮮的魚貝加上當地的蔬菜，主要以日式料理為主。特別像海膽、魚卵、鮪魚等為材料的料理特地受到大家的青睞。

設計1)不拘限於日式料理、也給人大眾食堂的感覺。

　　2)設一個鮮魚販賣區，讓觀光客能隨自己的喜好挑選自己愛的食物。

　　3)入口處設一個展示櫃，感覺與鮮魚販賣區有相互輝映的感受。

　　4)一般的客人使用前面的房間、團體客人使用後面的房間、中間不要用牆壁作區隔，讓裡面熱鬧的氣氛感染大家，營造出大眾食堂的氣氛。

❶做一個大大的展示櫃與鮮鑒販賣區相互輝映，加上門口的招牌，整個門面就完全出來了。

BC：啤酒冰庫
BD：bill dispenser
BR：back room
COT：冷藏桌
CT：櫃台
DBX：dust box
DP：陳列
F：冷藏庫
FRF：冷凍冷藏庫
Fsc：冷藏展示櫃
GAC：瓦斯爐
GL：烤箱
GR：gas range
GT：glistrap
IM：製冰機
L5：洗手間
M.WC：男子洗手間
R：光阻器
RC：架子
S：單槽水槽
Sm：蒸器
spc：展示櫃

STC：servececounter
WS：雙槽水槽
WT：調理台
W.WC：女子洗手間

❷ (2)寬敞的空間、在裡面設12個座位，與面對庭院的開放座位（裡面）相互輝映。

●材料規格：

外觀／地板：貼磁氣質瓦

壁面：噴塗磁磚

內部裝璜／地板：磁氣質瓦及舖

地材料

壁面：印塗裝

中間貼板子

❸天花板用頂窗以強調亮度（裡面的房間）。

19：宴會料理（改建＝客室　玄關周圍51.0㎡）

開放住宿並提供宴會料理　全新感受的空間（施工費用：1270萬日元）

●狀況：

　　位於郊外高所得的住宅地中，把屋主的住宅開放並提供口味特殊的宴會料理。營業時間僅中午且只供2組預約的客人，主要客源是40歲以上的主婦群。

●重點：

　　菜單：以附近可買到的食物為主，配合人數做出可口的菜餚。

　　設計：讓人有住家的感受，而不要流露出有在作生意營業的感覺。

　　1)在和室房間外增設走廊，感覺較落落大方。地板儘量簡單寬大，以別於一般的住宅。

　　2)玄關　把入口的門改成格子門，並將門口大。為營造出不同的氣氛把置物櫃改成陳列的空間。

　　3)在客廳中央設一個吊式可移動的門，以當作客用空間。

　　4)加蓋洗手間並設洗臉台。

●材料規格：

❶ 格子門及瓦屋頂營造出料理亭的氣氛。

外觀／壁面：漆金

內部裝潢／地板：地上及走道用那智石洗石子

　　　　　　壁面：陶磁配合塗裝

　　　　　　天花板：杉桴板

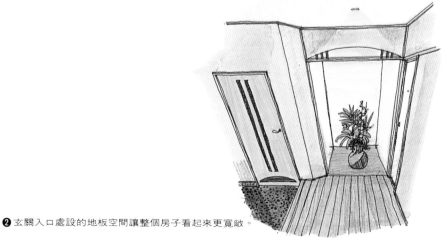

❷ 玄關入口處設的地板空間讓整個房子看起來更寬敞。

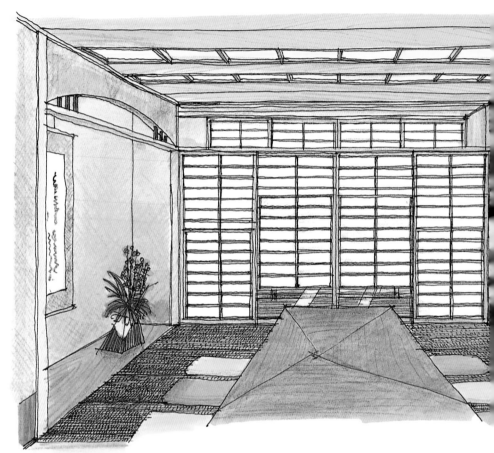

❸ 走廊的格子門讓整體看起來更寬敞。

● 改裝前：

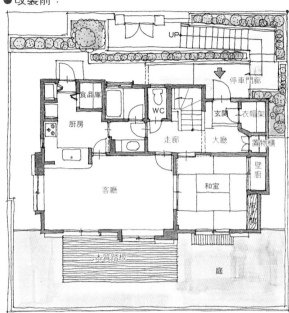

● 改裝後：

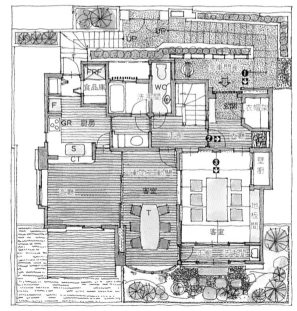

CT：櫃台　　　　GR：gas range
CP：陳列　　　　S：單槽水槽
F：冷藏庫　　　　T：桌子。
FRF：冷凍冷藏庫

20：鄉土料理（110.0㎡）

師傅聚集的地方～鄉土料理店（施工費用：3100萬日元）

❶ 北國自然風情A

●**地區特性與客層**：

　　位於從市中心約30分鐘左右私鐵沿線的商店街位置。客人以當地的商店生、居民、生意人為主。

●**重點**：

　菜單：以從北海道直接送至產地的魚貝類鄉土料理與季節料理為主。

　設計1)利用民家的廢材，給人有漁夫之家的感受。

　　　2)地板用板子舖起來，並蓋個實用的爐子。

　　　3)天花板用骨架撐起，以補高度不足的缺陷。

●**材料規格**

　內部裝潢／地板：阿吉石、鑿石錘及松材板。

　　　　　　壁面：葦土壁及軟石

　　　　　　天花板：噴塗瓦加工

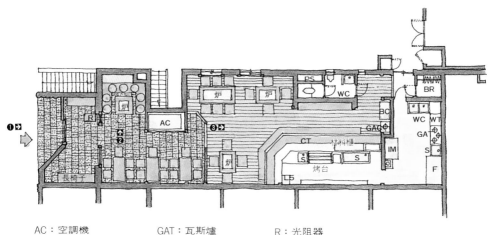

AC：空調機
BC：啤酒冰庫
BR：back room
GAC：瓦斯爐

GAT：瓦斯爐
IM：製冰機
L5：洗手間
PS：管路空間

R：光阻器
S：單槽水槽
WT：調理台、作業台

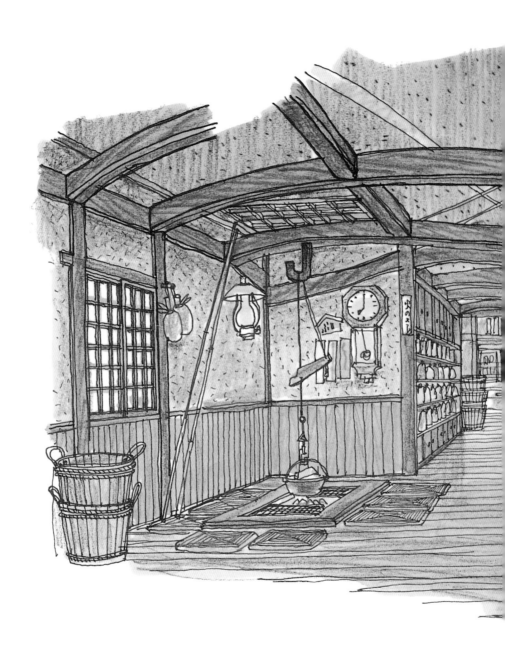

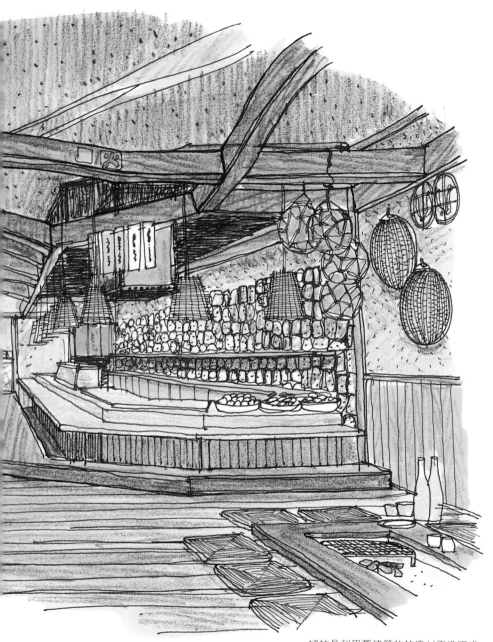

樑柱是利用舊建築物的廢材再造而成。

由小型零售店轉型成價格合理公道的居酒屋～成功例（施工費用：2240萬日元）

❶ 店面的走道可擋住原存的框格又可讓整個店看起來較高級。

● 狀況

這家店位於從地方都市的中心街道到國道沿綠的位置。改裝以前是附設咖啡屋（僅櫃台位置）的小型零售店。週圍附近有家庭餐館、咖啡廳、超級市場、結婚廣場、柏青哥店等，之前又有大型便利商店加入競爭的行列，生意就更加清淡了。於是屋主因經營釣具店，對魚類有豐富的知識，便活用友人經營居酒屋的專業知識，把原來的店一百八十度轉為居酒屋。

一直深受人們喜愛的日式料理，因價格合理又公道，推出以後深受大眾喜愛。

● 重點：

菜單：以新鮮的魚、貝類為主、提供價格合理的季節性料理。

設計1) 為降低改建的成本，整個建築物不做大幅變更。

2) 店內的服務動線以車央的爐子、櫃台座位、冷藏櫃為車心，以確保三角形的管理機能。

3) 入口走道以走道地板的方式並加上牆壁以增加變化。

● 材料規格：

外觀／入口走道

地板：御影石、鑿石錘加工。

壁面：上漆、漆金及鋁製穿孔鍍金。

天花板：鋼板、蜜胺噴塗塗裝。

內部裝潢／地板：御影石、鑿石加工席子房間

壁面：漆金、一部份杉材格子、交叉貼（席子房間）

天花板：交叉貼。

冷藏櫃台→稻田石研磨

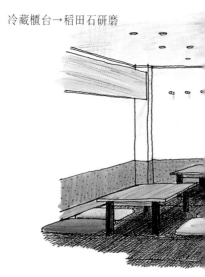

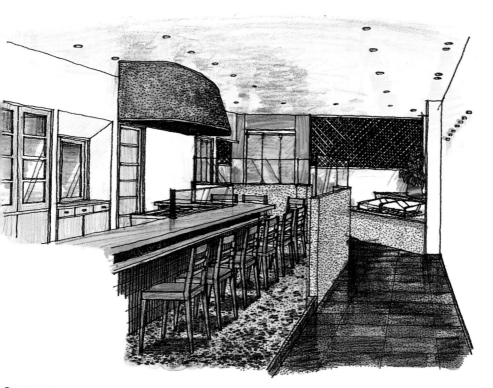

❷ 走道角落放冷藏櫃，客人可以看到新鮮的食物。

❸ 席子座位中央設個小庭園，視覺上看起來較落落大方及穩重。

● 改装前

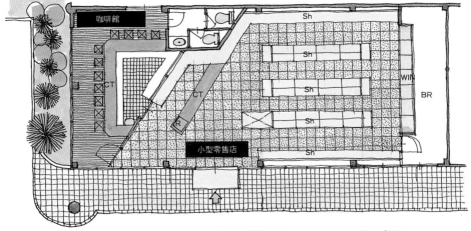

BR：backroom　　　　　Sh：架子
CT：櫃台　　　　　　　Win：不預約的來客
R：光阻器

● 改装後

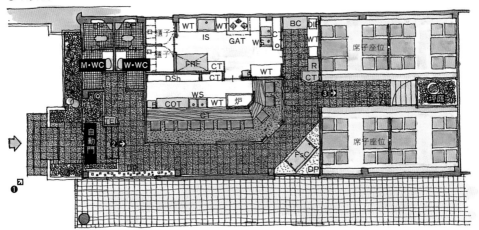

98

流行餐飲各店設計與改建

II

流行餐飲各店的條件在於所在位置的氣氛，菜單、服務等。

這些如果從人體工學面的分析來看「設計流行空間」的原點，味道（菜單）及服務雖然與之沒有直接關係，但如何提供給顧客舒適的飲食空間？我們從入口處，走道、客人座位、照明、廚房、服務等逐步以實例來做說明、並如入圖解以讓您能做深入淺出的了解。

在最後我們還把店舖改建時必需確認的項目特別提示出來，可提供您做為早期應對方法的參考資料。

1：考量入口周圍偶走道部份

入口與走道兩者息息相關，從客人及路過的人接觸到店的業種及營業內客，到是否有進入店裡的慾望，這都與入口及走道有著極大的關係

1-1：入口與走道的功能：

a：入口：

構成入口周圍的有：展示櫃、遮初月、擋風室、煙窗、招牌（霓虹燈、簾子、風向齒）、照明等。

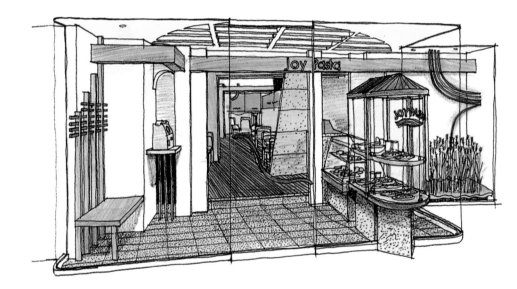

● 展示櫃

　　玻璃門若代表了外，展示櫃也代表在內。在店面右了利用凹室，做一個陳列架，然後加上麥田及彩虹，整個店頭便煥然一新。

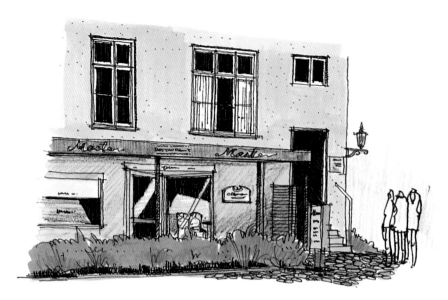

● 遮棚：

　　店頭讓人有歐幻風情的感覺，在入口
處裝上防太陽的遮棚。

● 擋風室：

　　　在店內設一個簡單的擋風室、蓋上
　　布，口隨季節隨意拆裝。左邊是收銀台。

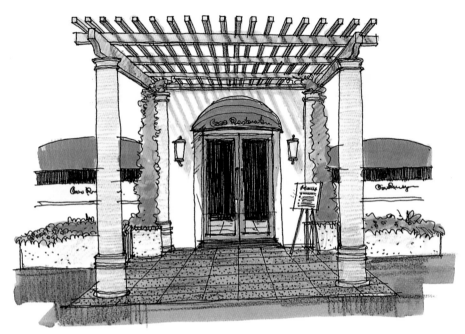

●煙窗：
種盆栽感覺有涼亭的風味。

●招牌：
時髦的日式料理店，融入時髦現代的
色彩再加上牆壁的招牌及簾子上的招牌予人
十足的現代感。

●簾子：
　　在素淨的店頭配上藍色的簾子，強調
明朗、活潑的感覺。

●照明：
　　以古石爲外觀裝飾的咖啡館。木框招
牌及左右現代的立燈更呈現出古典優雅的氣
氛。外燈上加裝寫有店名的招牌板。

b：走道：

　　構成走道的有：導入通路、拱門、招牌（立竿）、外部照明（外燈、庭園燈、路地行燈、腳下燈等）、前院、庭園、停車場、家具、外部（店外）座位等。

● 導入通路、拱門、停車場、招牌：
　　位於路旁邊的咖啡館，為提升訴求力，特地在白色的建築物外加上站立招牌及貼上藍色的瓦。
停車場至少可停15台車子，車子進出井然有序，人與車可明顯區隔開來。入口處有遮陽廊的感覺、呈現出開放空間的風情。

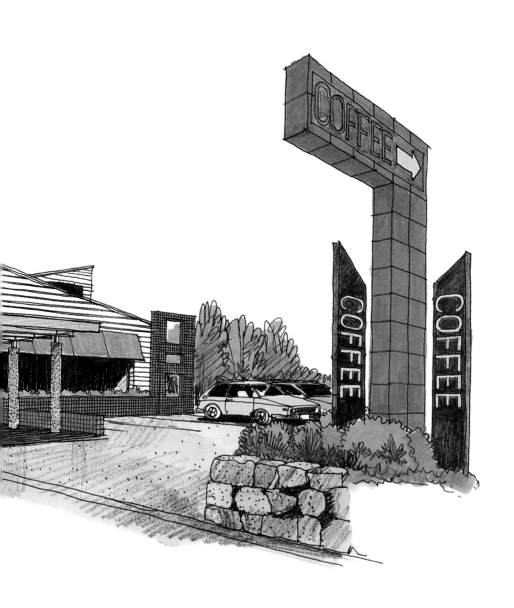

●拱門：

　　店面左側可停3台車，右側則是進入裡的走道。設一個拱門可讓客人明確地找到入口，加上拱門與招牌使用相同的顏色更增強了效果。在入口右側地方內藏照明燈，以達到間接照明的效果。

●庭園：

　　在通往入口的左右側，種植一些樹木增加寧靜祥和的感覺，再加上沿道的石子路效果更佳。

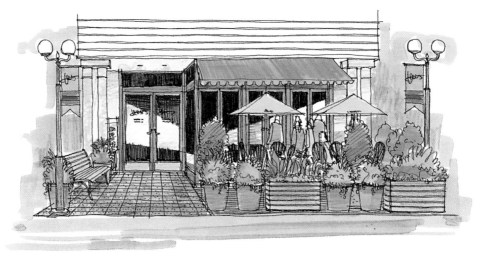

●家具、屋外座位、外燈、樹木：

　　嬌陽斜照的咖啡館風情。加上一些樹木及長椅，並檳用有限的空間加入室外座位及外燈，讓整體呈現不一樣的風情。

●腳下燈及庭院燈

　　通往下面的走道用腳下燈來襯托出效果，並在樹叢中間加裝庭院燈，讓走道看起來一目了然。

● 外部照明與樹叢：

　　展現北歐風情的啤酒屋。外燈將整個
氣氛襯托出來。

● 照明：
　　現代而摩登的感覺。天花板的開叉照
明、點出簾子的小圓形照明、照亮腳下的路
地燈，以各種方式伸導客人進入店裡。樓梯
也內藏照明。

1-2：入口周圍與走道的基本形（基本形式）

一般可分為開放式、封閉式、

及二種折衷等3類型。

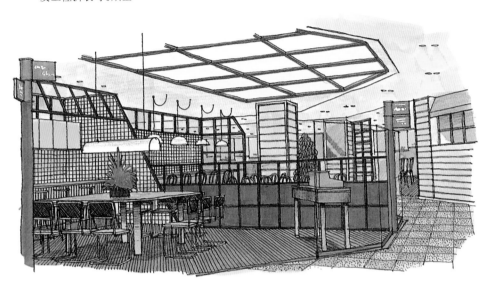

a：開放式：

多見於百貨店、購物中心、大

規商業設施等。

●位於購物中心的餐飲區之咖啡館及義大利
麵館。在不同的店中加上大大的天窗，予人
慵懶開放的感覺，如此可達到加強印象的效
果。

c：折衷形：

這是飲食店最常見的彩態，依

業者不同其變化也愈多。

b：封閉形：

　　如酒吧、俱樂部等聲色場所及強調高級感的料理店等，尤其以非日常性的專門店指向很強的飲食店居多。

●全部用牆壁圍住，只留下開又窗可看到裡面的情形。這種方式容易讓壁面變暗，所以必需在店頭加上立燈才會烘托出整體的氣氛。

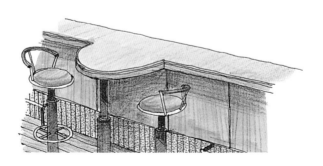

●複合性商業大樓的義大利餐廳。從走道隱約可見店內，為順暢帶入客人，入口採開放式，空調設備也自成一格。
　　若店面是在路邊的話，可加裝門及展示櫃。

1-3：入口周圍的基本要素

飲食店與商品店一樣，其店頭走道為招攬客人上門，有以下4個要素a：入口（外觀正面及入口周圍）開放的程度（開放度）b：客人可透視商店裡的程度（透視度）c：與出入口位置的段差d：從道路到入口這段走道的長度（深度）。

a：開放度

面對道路外觀的入口周圍及店面前面的開放程度謂之開放度。

在路邊的店面空調效果會變義，加上刮風下雨等因素，像百貨店，購物中心等大規模設施空調多半統一且獨立，不與外氣直接接觸，這種店就是開放度高的店面。像路邊站著吃的麵店，速食店也是此類型的店。

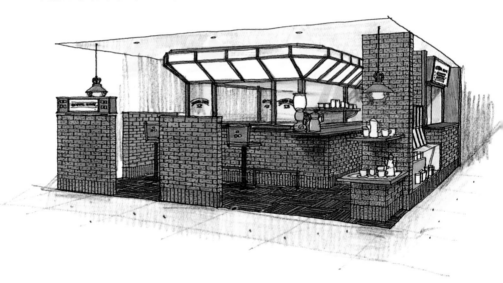

●位於百貨公司的咖啡館。三面櫃台圍住中央廚房，正面右側側是咖啡販賣區。

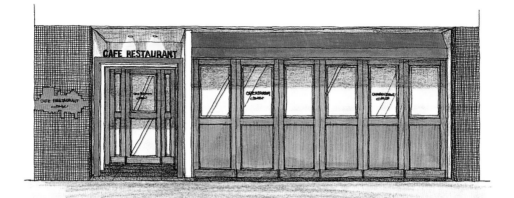

b：透視度

　　從入口周圍或道路看店裡的可視度謂之透視度。

　　一般的咖啡館等飲食店透視度都比較高，若是講求氣氛的店則透視度都會降低。

● 清新的咖啡館入口。面向道路有6扇開門，中間以上用窗戶可以看到裡面，初夏時窗戶可打開。上面加裝棚子予人舒適的感感

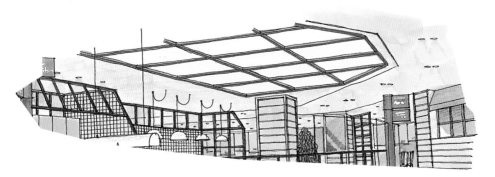

c：出入口的配置與入口段差：

出入口與正面寬度的關係基本下與一般商店一樣。正面寬度寬話人會流向裡面，正面寬度窄的話人會流向反方向。店面地板與道路段差的狀況，走道的形式都會影響到出入口的位置。

d：深度

從店的入口到前面道路的這段走道長度叫做深度。

引導客人的方法雖然有很多種，但一般深度淺一點給人的感受比較好，深度太深會讓客人覺得有距離感及高級感。

●位於傾斜道路的店由於來自下坡的人多，所以把入口設在上坡處。

●露天地面裡面民家改建的料理店，予人京都廊院的感覺

2：座位的配置

在企畫設計的階段「計畫」與「佈局」常被混用，以下就它們的不同點加以說明：

計畫通常在店舖設施構想的階段表現計畫、對策或平面計畫時才使用。

而佈局則是店舖設施所必需的各類設施（家具、陳列、照明、空調及其他）之配置圖。

流行餐飲店佈局的條件在於由走道經過入口，至座位的順暢客人動線、連接座位與廚房的服務動線，配合業種形態的座位配置與走道寬度、廚房的點適位置與大小等，這些都能做一個完好而妥善的規劃

2-1：座位的形式與基本尺寸

座位因業種形態而有所不同，一般可分為a：櫃台桌子立位型 b：櫃台桌子、椅子型 c：桌子椅子型 d：座位型。

a：櫃台桌子立位型

去除椅子只排櫃台桌子形。

像站著吃的麵店、速食店這類客人流動來往頻繁的店，為提高服務的效率，多採這種方式。

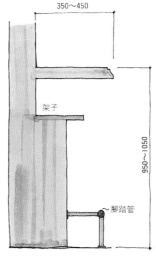

350～450

架子

950～1050

～腳踏管

●咖啡館櫃台尺寸

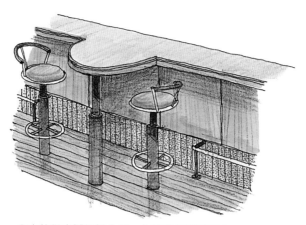

●立位與高腳椅組合例。此時椅子最好固定較不會零亂。

b：櫃台桌子、椅子型

用a型配置椅子，櫃台面對廚房配合環境及位置朝外，整個店呈現出簡單的風格。可提供簡單的料理，針對小規模店的店或客人少的店相當合適。

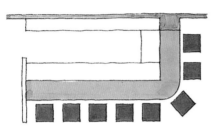

●小酒店、酒吧多屬這類櫃台。

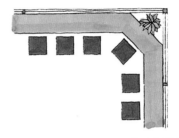

●配合外面的位置，沿著外側設櫃台。

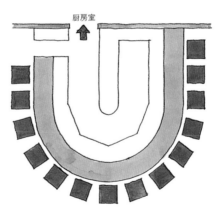

廚房室

●U字形的櫃台讓整個空間看起來增大許多。

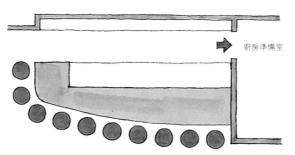

●與廚房準備室連接的櫃台，特別用於小規
模的店。

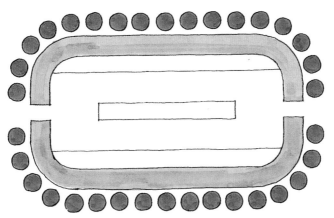

●佈局在整個店的中央，從櫃台的每個位置
都可以看到店的全景。

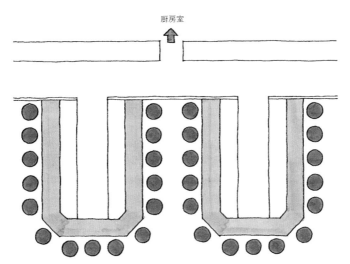

●速食店等追求省力化的櫃台。

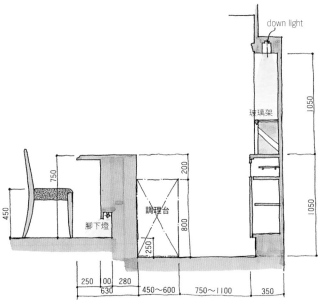

down light

玻璃架

調理台

腳下燈

750

450

200

800

250

1050

1050

250 ⌐00 280
630

450～600

750～1100

350

●常見於咖啡館、酒吧的櫃台尺寸。
皮包架與櫃台、調理台與櫃台的高度、座位
與櫃台的高度等，這些尺寸的關係都已設定
完成。

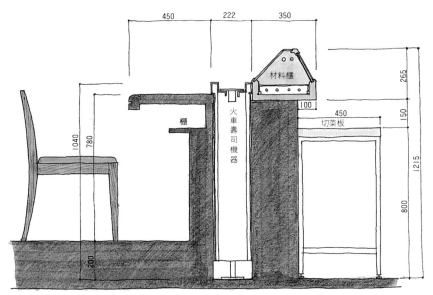

450

222

350

材料櫃

棚

火車壽司機器

切菜板

100

450

265

150

800

1215

1040

780

200

●火車壽司的櫃台周圍尺寸：
火車機器設定在和櫃台一樣高度的地方。

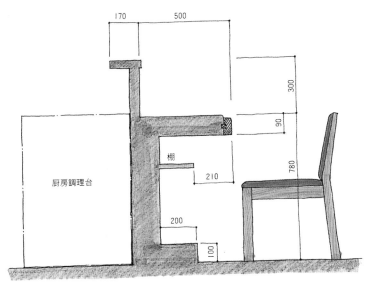

● 廚房與座位同排的和式料理櫃台尺寸
　　可增設一段小櫃台，這樣可避免直接看到
廚房，端菜出來時也可當架子來使用。

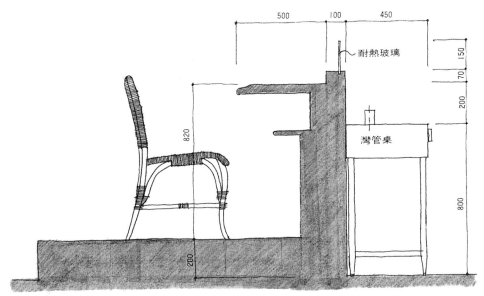

● 客人座位加高的櫃台：
　　廚房地板沒辦法下挖的話可把客人座位加
高，如此還可理設給水排水等設備配管。

c：桌子椅子型：

桌子旁配置椅子，是在飲食店最常見的形式。

依服務動線，客人動線，走道寬度、座位尺寸之不同整個佈局也不同。

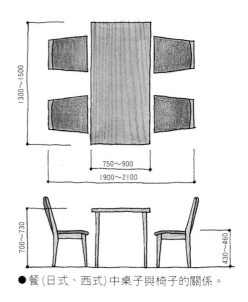

●餐(日式、西式)中桌子與椅子的關係。

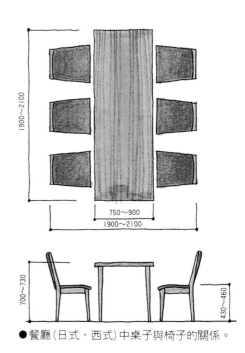

●餐廳(日式、西式)中桌子與椅子的關係。

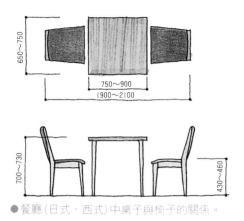

●餐廳(日式、西式)中桌子與椅子的關係。

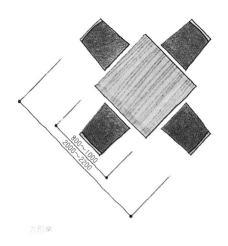

方形桌

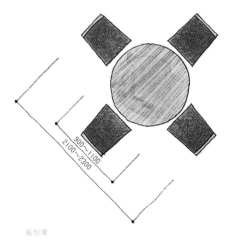

●咖啡館(紅茶、簡餐)中桌子與椅子的關係。

圓形桌

d：座位型

　　舖榻榻米、地毯等直接可坐在
地上，基本上一定要把鞋子脫掉。
多數的居酒屋、日式料理等多屬這
類型。

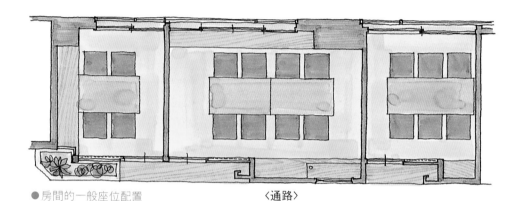

●房間的一般座位配置　　　　　　　〈通路〉

●桌子兩旁有2個※記號的位子，因為實在
不好坐，這個位子最好撤掉較好。

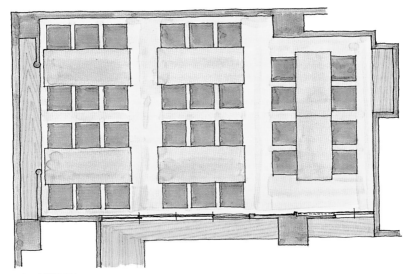

●大房間配置
　在大房間中配置的座位。

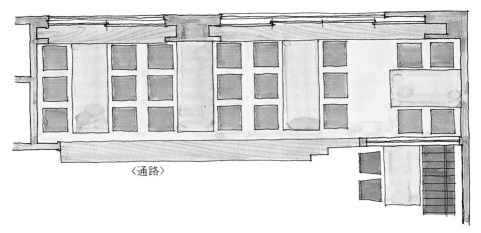

〈通路〉

●席子房間座位
　　針對走道必需配置在直角上。席子房
間的深度必需在2000以上。

2-2：座位配置與陳列

座位有1人用、2人用、4人用、6人用、多人用，一般是以4人用的使用效果最好。

4人用的座位，可對應1～4人的客人，依業種不同還可把桌子分開為二來使用（2人座×2）。

其他還有3人用的座位，若有特別的空間時，可用2人座再加補助椅即可。

座位的尺寸及形式有喝茶用、用餐用（吃飯＋喝酒）、遊興飲食用、宴會用等依使用的目的及業種形態而有所不同，慎重考慮配置並掌握特性及目的之後來作規畫是相當重要的。

a：縱形（與走道平形配置型）

在座位配置中最正統的形式。從入口朝裡面走道做平行配置，這種方法可順暢地接待客人，客人也可以自由選擇自己想坐的位置。

b：橫形（與走道成直角配置型）

這是從入口朝裡面對著走道將位置成直角配置的形式。此形若與其他位置配置組合效果會更好，但若只採橫形，會不方便招待客人，客人出入座位也較不方便。

●與走道成直角配置的橫形。

c：縱橫混合形

縱橫混合形可增加座位的變化，也可避免視線直接接觸，增加客人心理的安全感。此外，還可避免無用空間的浪費。不這要注意位子不要擺太多，否則不僅會看起來很複雜，服務的動線也會變得過長，而導致對客人服務不周。

d：自在形

曲線型、斜型、凹凸形等自由自在配置型，但100㎡前後的店因業種不同會造成空間的浪費，所以必需多加注意。

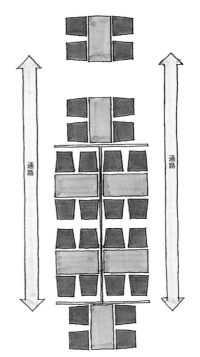

●縱橫混合形

・自在形

e：擴散形

在一定的間隔中採規則配置與間隔配置。不過，這需要是佔地較大的店面，像大宴會場及可容納大桌的餐廳及中華料理店較為適合。

規模小的店因面積不大反而會減少座位的數目，不這若運用在強調店的特徵及個性的咖啡館則效果會相當好。

2-3：飲食店平面基本形與導線計畫（客人動線與服務動線）

飲食店(餐廳)若以平面結構來區分大致可分為a：後方(管理)b：廚房 c：客人房間等部份，其功能大致如下：

a：後方部份

如員工的休息室、更衣室、辦公室等。

但規模較小的店可能會把後方部份省略掉，而用於別的用途。

b：廚房部份

如廚房、倉庫（放調理食品、材料、酒類、餐具等）。但規模較小的店為有效利用空間，廚房會設在客人座位內。

c：客人座位部份

客人座位、客用房間、宴會廳、化妝室、等待區。

此外，平面構成上座位地板面積與廚房地板面積的分配相當重要，其面積比率是依菜單及營業方針、型式來決定。最後再依決定的面積來做廚房設備、調理器具、座位等來作佈局。

以下就來介紹小規模（100㎡前後）飲食店（餐廳）的平面基本構成。

d：平面基本構成

①

②

③

④

⑤ 廚房—櫃台座位—一般座位—席子房間 / 後方部份

●平面基本計畫請參考P-128（f：平面基本計畫）

e：對地板面積比率的廚房面積（以業種來作區分）

行業種類名稱	實例數量	廚房面積/床面積	組成行業
冷熱飲業	155	12.24%	
簡易餐飲業	144	19.15%	酒吧　咖啡及簡餐
飲酒業	80	21.49%	居酒屋　pub　餐廳
餐廳飲酒業	254	26.61%	日本料理　壽司　天婦羅　鰻魚　炸豬排　餐廳　中國料理

摘自業種別廚房面積比率（「商業設施技術體系」）

f：平面基本計畫

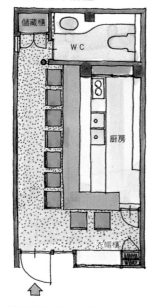

（1）廚房開放式的店。

對(d：平面基本構成)計畫。

有關廚房形式的詳細資料請

參考P-158(4-1：廚房之基

本要素 b：廚房之基本形)

。

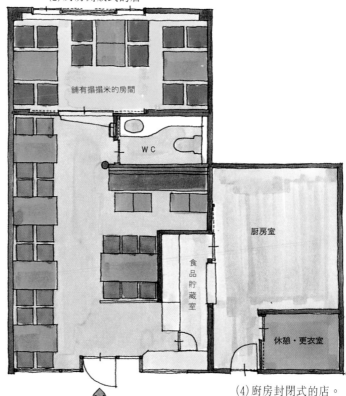

（2）廚房開放式的店。

（4）廚房封閉式的店。

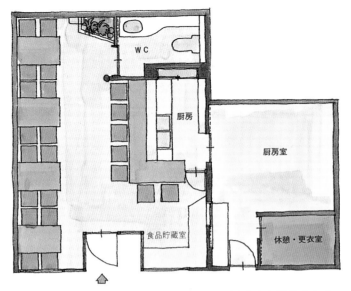

(3)廚房半開放式的店。

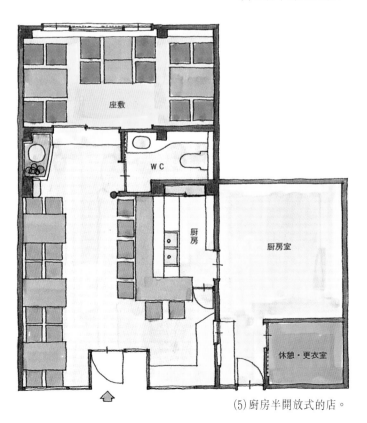

(5)廚房半開放式的店。

2-4：主要家俱類

飲食店的家俱大致可分為與廚房有關的及座位二種，這裡我們主要來說曬座位部份。

a：椅子及桌子

符合業種的椅子及桌子，其寸尺與佈局之重點。

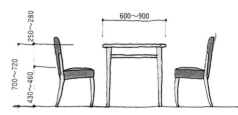

●沙發椅→將桌子與座椅之間的間隔減少20～30mm。

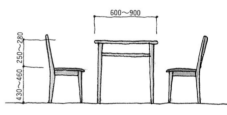

●日式料理的桌子，因為要放鍋子等很多的餐具，所以深度一定要足夠。

a-2：喝茶、咖啡用

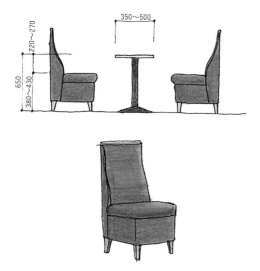

●喝茶、咖啡用的椅子可考慮是介於用餐及
休閒用。

a-3：休閒用

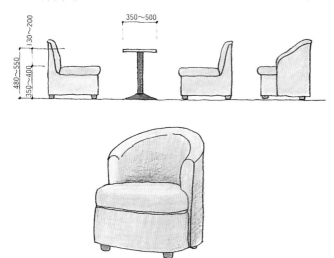

●休閒用椅為使客人坐得自在悠閒，寬度與
深度一定要夠。另外，與桌子之間的間隔也
要足夠，所以整個佈局設計一定要夠。

a-4：可拆卸式我組合式

可拆卸式的椅子不佔空間且可重疊，用於店外座位或搬至倉庫或店面清掃時非常的方便。

組合式的椅子因可簡單組合，一般說來普及性相當高，但較少用於餐飲店。不過由於組合式的成本較低，所以今後可考慮這種方式。其它折疊式的椅子也可用於集會、開會及辦公室，不過用於餐飲店的則較少。

●拆卸式的椅子因可重疊，用於店外的座位相當方便。

a-5：方便的桌子

這種桌子，坐下去時桌子的腳不會造成妨礙，且桌子的腳也不會碰到人的腳。

●桌面尺寸較小的桌子。

●桌面尺寸較大的桌子。

●四支腳的桌子。靠走道的腳因需考慮到客人的出入，所以必需把間隔縮小。不然也可考慮3支腳的桌子，這型的桌子安定感很好。

●大桌子對客人流動量高的店相當方便。在腳下先裝調整器。

a-6：長椅子與桌子

長椅子可供團體客人，少人數周人及一位客人使用，所以規模較

小的店應該多使用這種椅子。依業種別的不同，桌子與椅子之間的深度，高度應該多注意。

●1個人坐的時候，桌子的間隔約需450mm以上。

●在中央桌放補助桌（點線部份），可增加座位。

●用餐用的桌子只要把中間分開，便可供團體客人使用。

b：服務桌與餐車

　　為供應團體的客人，茶會、自
助餐等、把桌子橫擺，以服務客人
為目的桌子謂之服務桌。

b-1：服務桌

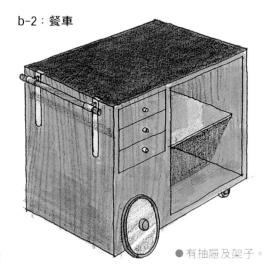

●桌面嵌入溫熱器及熱墊，下面有放湯匙、
叉子、刀子及筷子的抽屜。腳付加輪子。

b-2：餐車

●有抽屜及架子。

c：收銀台

c-1：收銀台及接待桌

　　規模較小的店由於受到空間的限制，可能收銀台會較小，但注意一定不可以背向客人。收銀台必需配合櫃台的高度來裝設。

　　接待桌一般說來在日本不是那麼的普遍，歐美的設計在入口附近或店中間一定會有一個接待桌。不過，最近有些比較高級的店除了收銀台之外，還會設一個接待桌。

●收銀機的高度必需適當，且必需配合櫃台的高度。

c-2：收銀台與衣帽櫃

收銀台與衣帽櫃是息息相關的，有些店因為太小不見得會有衣帽櫃，但給客人放外套及物品的一個空間也是相當重要的。

與收銀台一體成形的衣帽櫃，或的正不在收銀台旁邊，不管如何每家店最好都有一個衣帽櫃。

●小收銀台與衣帽架連在一起。下段付衣架撐，下段付放東西的架子，靠走道的那面加裝鏡子。

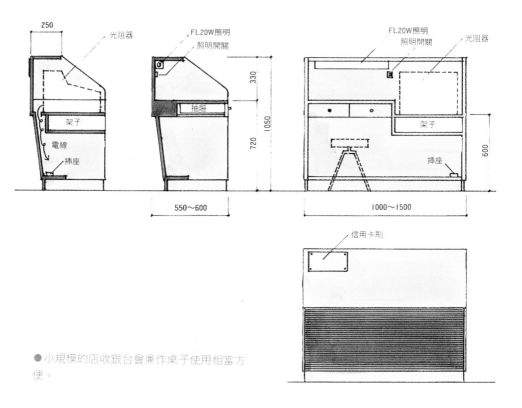

250

光阻器

FL20W照明
照明開關

抽屜

架子

電線

插座

330

1050

720

550～600

FL20W照明
照明開關

光阻器

架子

插座

600

1000～1500

信用卡刷

●小規模的店收銀台會兼作桌子使用相當方便。

d：屏風與隔板

d-1：屏風

　　屏風具遮避的效果，有可動額
鄉及固定式。從格子透明的間隙可
看到隔壁桌，具遮斷的功用，形式
可高可低，素材也分為很多種。

　　1350mm的高度當坐下來頭剛好
可遮到頭用起來袾常方便。基本上
屏風可改變房間中的氣氛，也可當
作座位與走道的區隔，是非纏好用
的道具。

●固定式屏風。

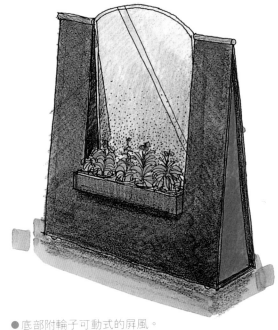

●底部附輪子可動式的屏風。

d-2：隔板

　　隔板是從地板到天花板把空間
完全阻隔起來。低的隔板常被誤以
為是屏風，若是這樣的話最好改稱
作是低屏風較為恰當。隔板的目的
與素和屏風一樣有透明、不透明、
遮斷、遮蔽等。

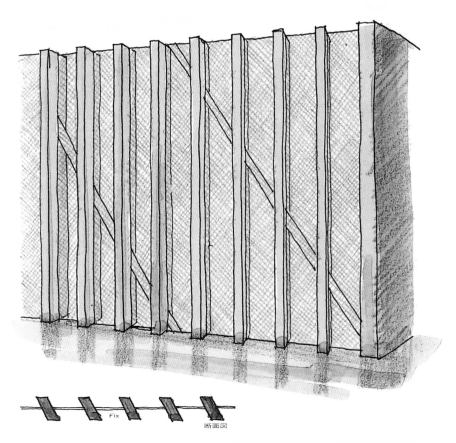

●柱狀加網板的隔板，可從隙縫看到隔壁。

e：外帶用展示櫃與包裝台

包裝台

展示櫃

R

SS SS

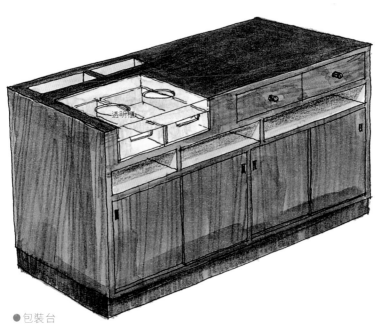

透明櫃

●包裝台
　塑膠袋、紙袋、包裝紙、紙盒、膠
帶、帶子等必需有收藏的空間。

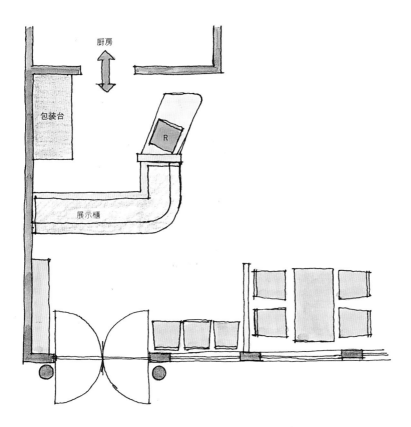

厨房

包裝台

展示櫃

R

● 外帶用展示櫃

　　外帶用的展示櫃多半是賣便當、桌子、中華、壽司、日食的店,但與速食店的又不同。

　　它分為店外與店內,每個獨立或是與廚房連接。若是店外的展示櫃則必需使用防水處理及耐用的材料,櫃內的架子因考量到視覺效果,不採多段式而改採一段式。設計及佈局部份可參考本書的姐妹版「由圖解來看店面的設計」一書。

2-5：改形店舖的平面設計

　　有些地或建築物由於受限於環境的因素，必需作適度的改形。

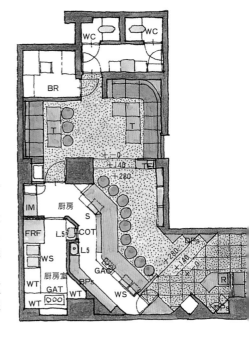

●店內中央被管路及大柱子擋住的咖啡館及酒吧

　　這家店位於地下室，中大被管路及大柱子擋住視野很差。於是避開中央部份在角落配置吧台及酒吧廚房，並在右角落設餐廳廚房，可作白天與晚上的生意。

　　右手邊通洗手間的角落把它設成房間(團體席)，另外再做二個人的位子，以克服先天環境的不足。

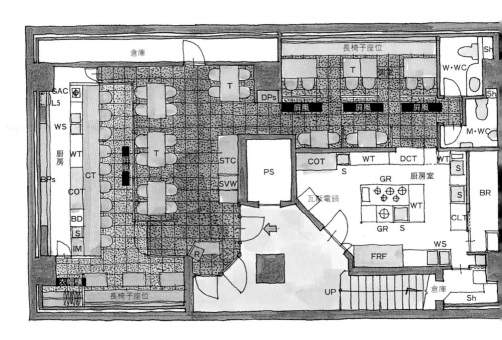

●L 形但深度夠深的咖啡館及酒吧

　　細長 L 字的中央部份把地板架高並設櫃台，入口處則設長椅子，裡面並設團體用的包廂席。這種設計的重點，主要是讓中間的櫃台座位有變化，並把客人帶入裡面的座位。

BD：啤酒調製台
BPs：後方置物架
BR：後面房間
CLT：清潔用餐桌
COT：冷凍餐桌
CT：櫃台
DCT：備餐桌
DPs：展示架
FRF：冷凍庫
FsC：冷藏展示櫃

●轉角小面積的咖啡館

　　13.86㎡ 小面積，位於轉角建築物中的 2 樓。為可容納 10 個以上的客人，幾乎完全去掉了浪費的空間，作了最完整的運用。

　　因為是蓋好的建築物，所以廚房的地板不可能再施工，於是把整個地板架高，在簡單的設計中不失變化。

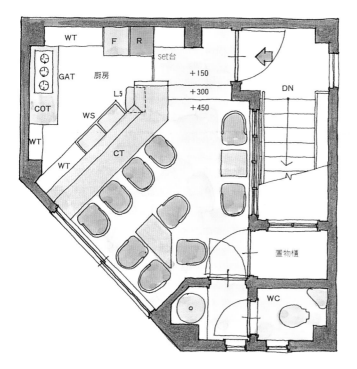

GAC：瓦斯爐
GAT：瓦斯爐
GR：gas ringe
IM：製冰機
L5：洗手間
M.WC：男子洗手間
PS：管路空間
R：光阻器
S：單槽水槽
sh：架子
SS：遮斷器
SPC：展示櫃
STC：service counter
SVW：餐車
T：桌子
WS：雙槽水槽
WT：調理台
W.WC：女子洗手間

2-6：由佈局當中水解顧客的心理

餐飲店的佈局中最重要的是客人座位，若只由佈局來觀察客人的心理層面因素是不夠的。

多數的餐廳會先把客人帶到靠富或靠牆的位置，這除了可使外面的客人看到裡面的用餐客人之外，這項作法也並不是完全忽視客人心理的。

去登山或郊遊時，我們吃飯時也都會選把視野較好，好坐，風不會直接吹來的地方，所以在店裡面時，富邊及靠牆的座位總是為大家所喜愛。這是因為吃飯時必需集中精神，而潛意識又有警覺心，所以心理上會選擇較安全的地方來用餐。像店的出入口及洗手間附近，中間的位置，廚房的出入口等，客人多半不喜歡坐，所以這些地方就必需特別花心思。尤其是小規模的店，更需了解客人的這種心理因素，以有效的掌握整間店的佈局。

● 義大利麵專門店（41.6m²）
(1) 用屏風隔開座位與走道。
(2) 用屏英隔開櫃台與電話區。
(3) 用屏風隔開櫃台與餐具室。
(4) 用屏風隔開高桌子櫃台與通往洗手間的走道。

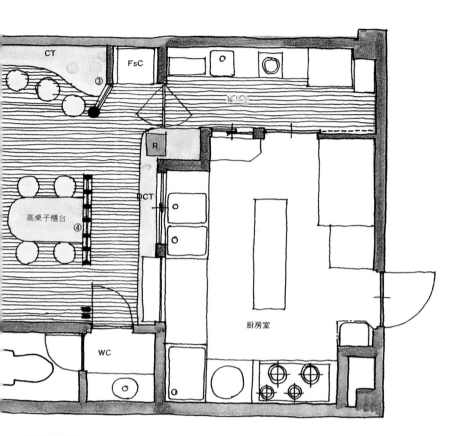

CT
FsC
③
高桌子櫃台
④
R
DCT
WC
廚房室

運用屏風讓客人不想坐的位置區，也能
使客人安心用餐。為避免屏風造成店面狹窄
的感覺，不採完全隱蔽的屏風，而是用中間
以上透明的屏風。

CT：櫃台
DCT：櫃
Fix：固定
FSC：冷藏（冷凍）展示櫃
R：光阻器
SS ：遮斷器
T：桌子

3：照明部份

餐飲店的照明必需配合業種作變化，客人所要求的是一個完全舒適的用餐空間。不管是多麼棒的店，一旦選錯了照明魅力一定大減，反之，則會更襯直出整間店的氣氛。

一般家庭餐廳、專門料理店、吵鬧的居酒屋、高級料理店等，雖然都是餐飲店，但提供的料理、氣氛、營業形態及方針、服務等也都不一樣。為襯托出這些店的特色，照明的配合就更形重要。

3-1：照明的基本要素

照明必需配合業種的特性，所以必需先水解以下四種特性：a：光量(照明度·亮度)b：光質(色性、擴散性)C：光色(色温)d：經濟性(放率·壽命0

a：**光量(照明度、亮度)**

照明度是以單位面積的光量米燭光(1×)來表示。光量最必需的是基礎照明，然後再運用各種照明的特性作水平光與垂直光的設計(參考3-2a：基礎照明P-148)。

此外，還必需符合法律基準(特種營業以外的房間二101×以上，廚房＝501×以上)。

b：光質 (色性、擴散性)

色性佳的白熱燈可讓食物看起來更美味。若是考量到經濟性、氣氛及環境的照明，可使用SDL,EDL型螢光燈、螢光燈與白熱燈的混合效果也很好。

c：光色 (色溫)

早晚紅色燈，白天白色燈是最適合人體的燈。白熱燈的黃紅光源，水銀燈的藍白光源，螢光燈的一般白藍晝白色與晝光色等如果運用得當，會最接近自然光。不過白熱燈還分還分光束球、鹵素球、普通球等、這三種有很微妙的色溫義，使用時必需多加注意。

色溫低的紅光予人輕鬆的感覺、色溫高的藍光予人刺激椙動感的感覺。

d：經濟性 (效率、壽命)

經濟性也是相當重要的一環。白熱燈與螢光燈比較的話、白熱燈較省錢、消費電力、壽命效率也比較好。但兩者必需都兼顧到、否則若只用白熱燈整個空間會顯得太過單調。

3-2：照明的基本形

照明的基本形可分為a：基礎照明 b：重點照明 c：裝飾照明 d：商品照明。高級店、大眾店、日式料理店、家庭店、速食店等照明都可以不同而多樣的變化。在此我們先為您舉例說明幾個基本形。

a：基礎照明

一家店必需確保一定的亮度，除此再加上重點照明、裝飾照明、商品照明等來加強效果。

一般說來實用性高的店只要基礎照明也就夠了，像日式料理店。

(1) 基礎照明

b：重點照明

配合店的基礎照明之外，還可加入重點照明，或是只用重點照明。

基礎照明加重點照明可選擇強、弱光，較適合氣氛佳或高級的西式料理店，法國料理店等。只重點照明的話則可選擇明暗及強光，較適合喜歡刺激的青少年店。

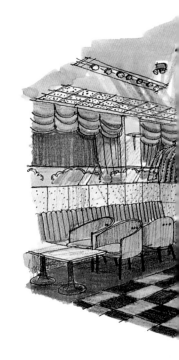

(2) 重點照明

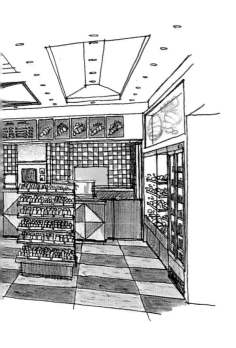

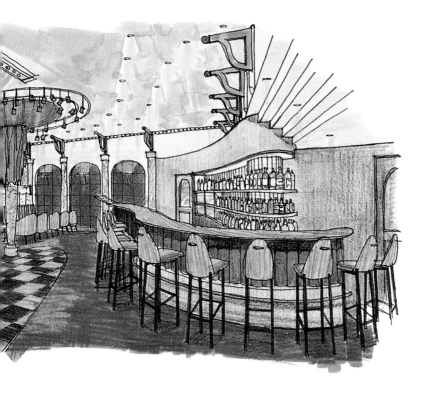

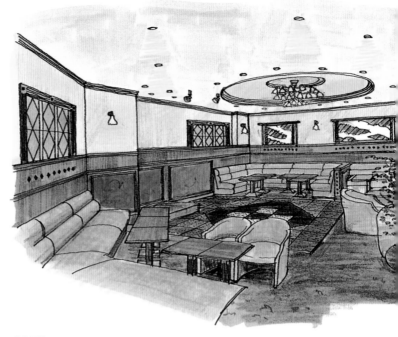

(1) 裝飾照明

c：裝飾照明

裝飾照明除具裝飾放果外，可讓燈光變得更柔和。一般具個性化、講求氣氛的店多半會使用這種照明。一些很豪、講究氣派的店像運用美術燈的中國料理餐廳、便把裝飾照明的效果發揮得淋漓盡至。

d：商品照明

在a~c的照明方法，雙重使用於樣品料理、酒吧館中的酒瓶應酒杯、會有意想不到的效果。

展示櫃中內藏的照明也是這種運用手法。此外再加上聚光燈、pin spot、pin down light、天花板燈等效果會更好。

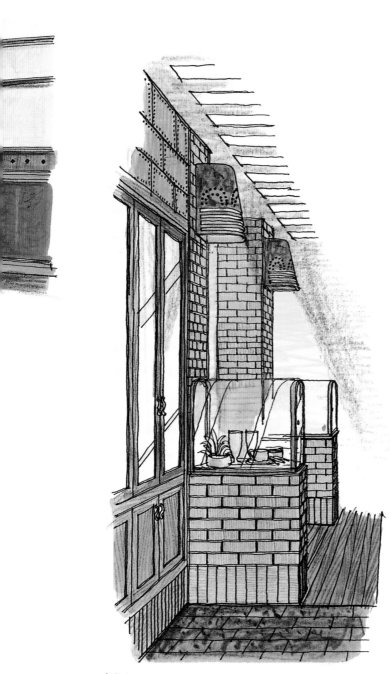

· 商品照明

3-3：主要照明功能

每種照明都有它的照射功能，以下就用一般性功能的圖解與實例來做說明

a：直接光與間接光

自然光（太陽光）會隨時間的經過而有不同的色與光的變化，像晚霞、夕陽、雲等間接與反間接的光、擴散、直射形成的強光與影紓、反射光、玻璃透過的擴散光等。以照明手法來說，直接光予人緊張感，間接光則予人較柔合的感覺。

b：功能（直接、反直接、間接、半間接擴散）

b-1：壁

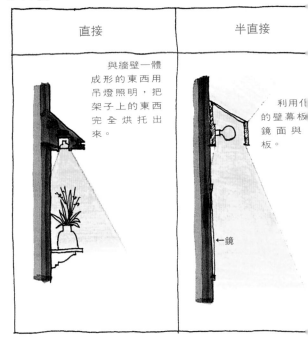

直接	半直接
與牆壁一體成形的東西用吊燈照明，把架子上的東西完全烘托出來。	利用化的壁幕板鏡面與板。
	←鏡

照明機能

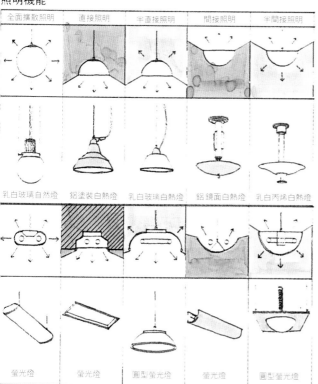

全面擴散照明	直接照明	半直接照明	間接照明	半間接照明
乳白玻璃自然燈	鋁塗裝白熱燈	乳白玻璃白熱燈	鋁鏡面白熱燈	乳白丙烯白熱燈
螢光燈	螢光燈	圓型螢光燈	螢光燈	圓型螢光燈

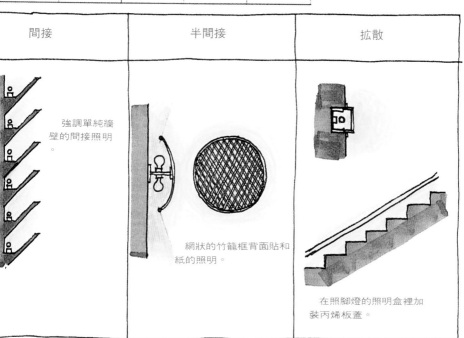

間接	半間接	拡散
強調單純牆壁的間接照明。	網狀的竹籠框背面貼和紙的照明。	在照腳燈的照明盒裡加裝丙烯板蓋。

b-2：天花板

直接	半直接
靠近牆壁的地方加裝吊燈，視覺上會有較明亮的空間。	從天花板吊變形的天窗，並且嵌入乳半丙烯，這樣天花板會變得很亮。

b-3：床

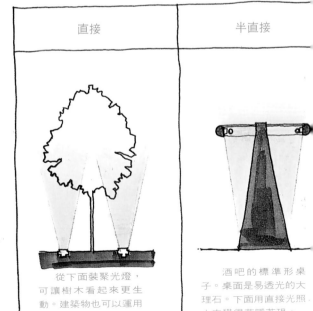

直接	半直接
從下面裝聚光燈，可讓樹木看起來更生動。建築物也可以運用這種手法。	酒吧的標準形桌子。桌面是易透光的大理石。下面用直接光照上來覺得若隱若現。

間接	半間接	拡散

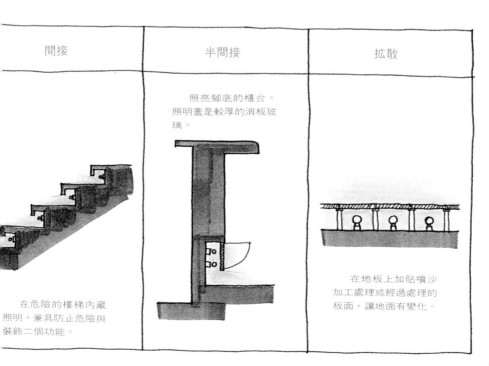

間接	半間接	拡散

在邊緣地區放家具並運用upper light。

在中間幕板兩側加裝燈泡，在玻璃棉、FRP、布等包被下仍有亮度。

天花板內藏FL、用丙烯板及玻璃紙使光擴散。

照亮腳底的櫃台。照明蓋是較厚的消板玻璃。

在危險的樓梯內藏照明、兼具防止危險與裝飾二個功能。

在地板上加貼噴沙加工處理或經過處理的板面，讓地面有變化。

b-4：外觀（入口）

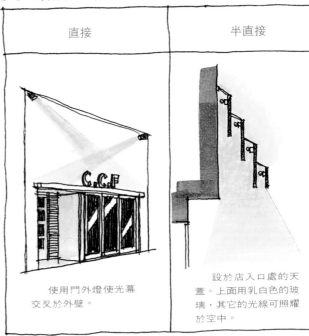

直接	半直接
使用門外燈使光幕交叉於外壁。	設於店入口處的天蓋。上面用乳白色的玻璃，其它的光線可照耀於空中。

b-5：招牌

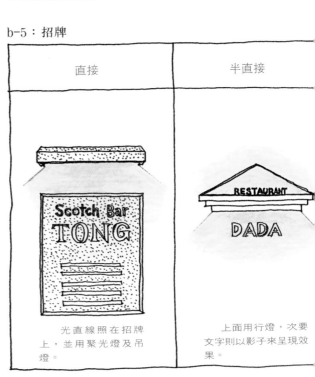

直接	半直接
光直線照在招牌上，並用聚光燈及吊燈。	上面用行燈，次要文字則以影子來呈現效果。

間接	半間接	拡散
入口處內照明,外壁則採柔和的光線。	入口處前面設行燈,內藏的照明把入口烘托得更出色。	裝於外壁的半球燈彷彿溶入街景當中。

間接	半間接	拡散
文字板後面加裝霓虹燈、文字附近的漏光則浮現出來。	厚的乳白色丙烯板背面內藏粉紅色的霓虹管、把文字栩栩如生地表現出來。	運用市面上賣的照明印上文字以代替招牌。

4：廚房部份

餐飲店的廚房（特別是小規模的店）依店的經營形式、調理人的經驗希望能有方便好用的特性。

本來餐飲店的設計2-3之部份，如我們談過的餐飲店的平面基本形與導線計畫（參考p-127）般，必需掌握座位部份，廚房部份、後方部份。若先只做座位部份的設計，其它部份的功能必定無法發揮。

在此我們以適合各類型業種的廚房來介紹，特別是僅小規模店才可以的（做出來的菜立刻上桌）廚房的優點。

4-1：廚房的基本要素

廚房是飲食店相當重要的一環。特別是小規模的店，如何提供客人順暢的服務、動線，及確保最大限度的面積，這是相當重要的。

a：廚房的位置與大小

a-1：廚房必需結合與座位的動線，所以必需儘量縮短動線。

a-2：考慮店周圍的道路及鄰近地方的狀況，儘量使設備工程簡便。

a-3：廚房設在建築物的地下室或2樓以上時，必需先好好檢查各項設備的連接關係。

a-4：廚房面積一般佔店舖面積的30～40%。餐飲店的營業方針及菜單會決定調理機器。而機器的尺寸則會影響空間及材料的儲蓄空間，於是也決定了廚房的大小。

b：廚房的基本形

廚房的形式即使業種相同、菜單相同也有各式各樣的變化。比方提供田園風味法國料理的店，要讓客人看到廚師做菜的狀況，則可將開放式廚房。

b-1：開放式

可用玻璃屏風將座位與廚房分開。這樣客人可以看到廚師做菜的情景，達到廚師與客人溝通的目的。不過廚師應該更經常維持廚房內的清潔才好。

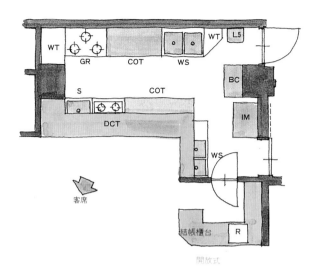

BC：啤酒冰庫
COT：冷藏桌
DCT：櫃台
GR：gasrande
IM：製冰機
L5：洗手間
R：光阻器
S：單槽水槽
WS：雙槽水槽
WT：調理台

客席

開放式

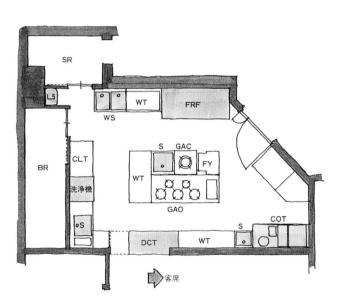

BR：back room
CLT：清潔桌
WT：冷藏桌
DCT：櫃台
FEY：冷凍冷藏庫
FY：烤箱
GAC：瓦斯爐
GAO：瓦斯烤箱
L5：洗手間
S：單槽水槽
SR：倉庫
WS：雙槽水槽
WT：調理台

客席

封閉式

b-2：封閉式

可防止廚房的噪音、臭氣、油
煙影響到客人的座位。

這多屬於用餐環境佳的餐廳。

c-3：半開放式

　　基本上多與櫃台連接，有些菜
沒法在櫃台作，所以必需在廚房做
。這種店以小規模的店最多。

・セミオープンスタイル

DBX：紙屑箱
DCT：ディシャップカウンター
FRF：冷凍庫
GAC：瓦斯爐
GAO：瓦斯烤箱
IM：製冰機
L5：洗手台
S：單槽水槽
WS：雙槽水槽
WT：烹調台

●重點：

1)與小型零售店合在一起的速食店
　櫃，其提供各類烘焙的點心與比
　薩、飲料的店。

2)外帶用食物加溫用的電磁爐(2台)
　與電子保溫瓶。

3)其它設計等請參考p-26〜29。

4-2：廚房內作業與廚房機器的基本配置例

調理作業的順序一般是：準備材料、根據客人叫的的菜做菜，把菜端到桌上，客人吃完後收回餐具，整理桌子，把餐具洗好後放到餐具架上。

a：調理作業的內容

a-1：準備

把材料洗淨、去皮、去掉污損的部份、切菜、烹煮、調味。

a-2：開始烹調料理

烤、煮、煎、炸、蒸、炒等，最後再加上調味料。

b：廚房機器配置例

本書：流行餐飲名店設計及改裝店面範例21店（收錄於p-7～99）依開放式、封閉式、半開式選了12家店來作詳細的介紹。

b-1：開放式

a-3：盛菜

把作好的菜盛到餐具上。

a-4：餐具準備

把菜端到桌上後，準備小盤子、碗、筷子、紙巾、叉子、湯匙、調味料等。

a-5：殘菜處理　清潔與消毒餐具

把餐具收回、殘菜清理乾淨(用自動洗碗機)，最後消毒後收到餐具架上。

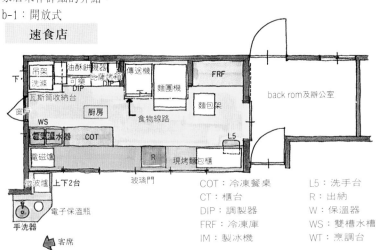

速食店

COT：冷凍餐桌
CT：櫃台
DIP：調製器
FRF：冷凍庫
IM：製冰機
L5：洗手台
R：出納
W：保溫器
WS：雙槽水槽
WT：烹調台

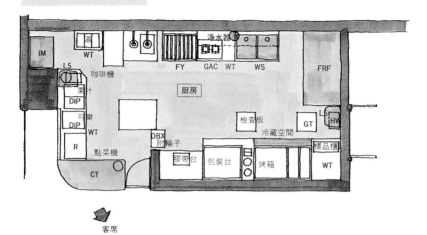

漢堡店

●重點

1)因面積很小，漢堡店必需確保廚房最小。

2)在有限的廚房內為做最有效的運用，把調理台(WT)與 dust box (DBX)加上輪子。

3)採取一般的設備而不用系統廚房。

4)設計及其它部份請參考p-33～35。

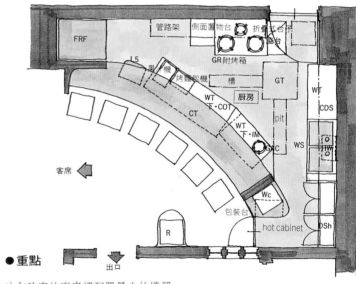

法式餐廳及酒吧

BD：啤酒調製器
CDS：吊櫥
CT：櫃台
DBX：紙屑箱
DCT：デシャップカウンター
DIP：調製器
DSh：餐具櫃
FRF：冷凍庫
FsC：冷藏展示櫃
FY：油炸器
GAC：瓦斯爐
GT：瓦斯烤箱
HW：熱水器
IM：製冰機
L5：洗手台
R：出納
S：單槽水槽
Sh：置物架
Wc：水冷器
WS：雙槽水槽
WT：烹調台

●重點

1)在狹窄的廚房裡配置最少的機器。

2)櫃台部份從天花板裝置物架。

3)設計及其它部份請參考p-54～55。

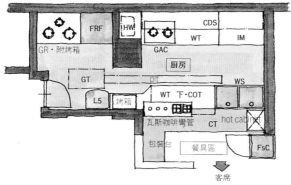

咖啡館

●重點

1)以咖啡及飲料為主，加上三明治、比薩、義大利麵等來作廚房的規劃。

2)調理台(WT)雙槽水槽(WS)下面全部當作置物櫃。

3)設計及其它部份請參考p-56～59。

b-2：封閉式

餐館

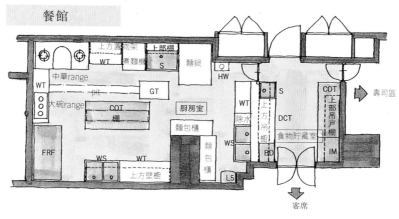

●重點

1)在館店的餐廳中。主要廚房是在別棟，這個廚房主要是做以中餐為主的菜(中華、麵、壽司等)。

2)用餐時間集中在短時間內，餐具區要家大使之與壽司區互助。

3)菜單上看出餐具一定要用很多，所以多設些麵包架與收藏架。

4)設計及其它部份請參考p-36～39。

中國料理店

活魚料理店

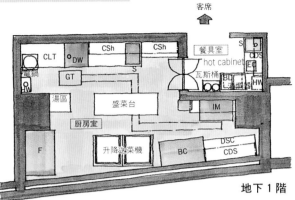

地下 1 階

●ポイント（地下 1 階）

1) 地下室的廚房主要是放機器。

2) 餐具室的熱水器(HW) 為貯熱水式
。

CDS：吊櫥
CLT：清潔用餐桌
COT：冷凍餐桌
CSh：吊板
CT：櫃台
DBX：紙屑箱
DCT：
DW：洗碗機
EC：電爐
F：冰箱
FRF：冷凍庫
FsC：冷藏展示櫃
GAO：瓦斯烤箱
GAT：瓦斯餐桌
GT：熱水器
HW：熱水器
IM：製冰機
L5：洗手台
R：出納
RC：置物架
S：單槽水槽
WS（3WS）：雙槽水槽　3槽水槽
WT：烹調台

1 階

●重點（1樓）

1) 中國料理店的廚房在1樓，但1樓
 及地下室都有座位。

2) 在通往地下廚房設一個送菜升降
 機。

3) 入口正面的實演區用的麵是用這
 個廚房。

4) 設計及其他部份請參考P-64～67。

164

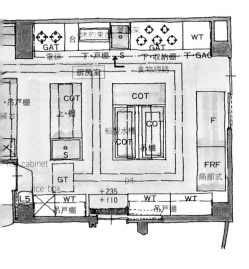

● 重點

1) 明確安排服務區中餐具室與收銀
 台、櫃台與洗滌區裝台與調理室
 的動線計畫。

2) 由於位於3樓，必須考量給水與排
 水設備及架高廚房的地板(H345)。

3) 設計及其他請參考P-71~75。

● 重點

1) 煮、烤、蒸的調理統一配置在壁
 面L型部份。抽油煙機使用超大型
 。

2) 考量到客人的進出數，把餐具是
 加大，加設二處DCT以提高效率。

3) 在船型的水槽中嵌入冷
 藏桌(COT)以提高調理
 效率。

4) DCT上面全部當吊架來
 使用。

5) 設計及其他部份請參考
 P-82~85。

大衆和食店＆鮮魚店

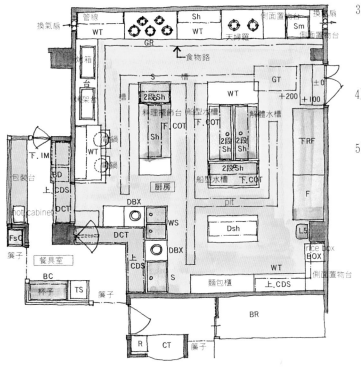

b-3：半開放式

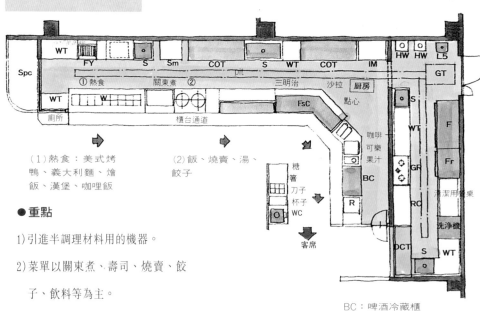

（1）熱食：美式烤
鴨、義大利麵、燴
飯、漢堡、咖哩飯

（2）飯、燒賣、湯、
餃子

●重點

1)引進半調理材料用的機器。

2)菜單以關東煮、壽司、燒賣、餃

　子、飲料等為主。

3)收銀台收費方式可節省人力。

4)設計及其他部份請參考p-19～25。

鋼琴酒吧

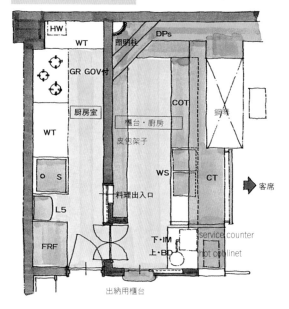

BC：啤酒冷藏櫃
BD：啤酒調製器
BPs：後方置物架
COT：冷凍餐桌
CT：櫃台
DCT：
DPs：展示架
F：冰箱
FR：更衣室
FRF：冷凍庫
FY：油炸架

●重點

1)簡餐用的調理用設備。

2)雖然有些浪費空間，但為了不讓

　廚房的臭氣影響到客人，仍然設

　一個廚房的空間。

2)在吧台設一個出納櫃台。

3)從廚房設一個端菜用的小窗。

4)設計及其他部份請參考p-50～53。

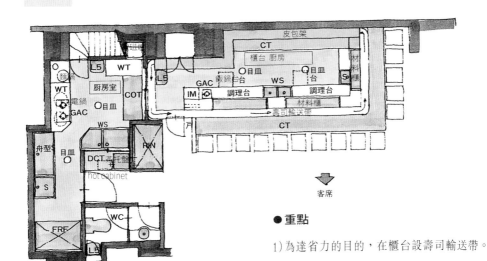

GAC：瓦斯爐　　　　RC：置物架
GOV：瓦斯烤箱　　　RIN：リーチイン
GR：瓦斯鍋　　　　　S：單槽水槽
GT：：グリストラップ　Sm：蒸鍋
HW：熱水器　　　　　Spc：樣品櫃
IM：製冰機　　　　　W：保溫器
L5：洗手台　　　　　WS：雙槽水槽
R：出納　　　　　　　WT：烹調台

●重點

1)為達省力的目的，在櫃台設壽司輸送帶。

2)壽司輸送帶在皮包架子中跑。

3)材料櫃放得低低的，壽司很好出來。

4)廚房內分為準備用與魚解體用，以確保空
　間。

5)設計及其他部份請參考p-68～70。

鄉土料理

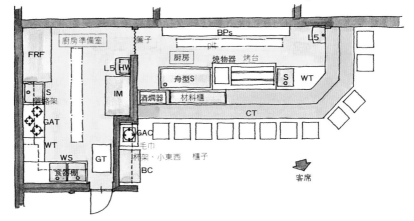

●重點

1)以烤台為中心的櫃台廚房及準備
　用廚房。

2)櫃台上設一個放新鮮魚類的材料
　櫃。

3)為節省空間，把櫃台的一端當服
　務區來用。

4)設計及其他部份請參考p-90～93。

C：廚房機器尺寸

● 機器種類與尺寸一覽　　W：寬度、D：深度、H：高度

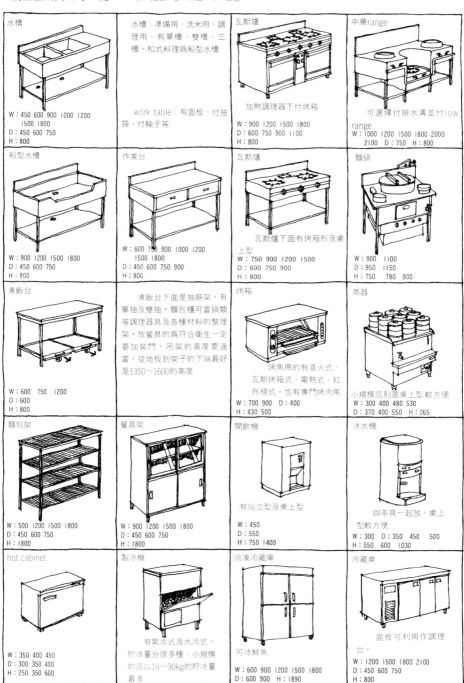

水槽
W：450 600 900 1000 1200
　　1500 1800
D：450 600 750
H：800

水槽：準備用、洗米用、調理用、有單槽、雙槽、三槽。和式料理為船型水槽

work table：有面板、付抽屜、付輪子等

瓦斯爐
加熱調理器下付烤箱
W：900 1200 1500 1800
D：600 750 900 1100
H：800

中華range
可選擇付排水溝並付low range
W：1000 1200 1500 1800 2000
　　2100 D：750 H：800

船型水槽
W：900 1200 1500 1800
D：450 600 750
H：800

作業台
W：600 750 900 1000 1200
　　1500 1800
D：450 600 750 900
H：800

瓦斯爐
瓦斯爐下面有烤箱形及桌上型
W：750 900 1200 1500
D：600 750 900
H：800

麵鍋
W：900 1100
D：950 1150
H：750 780 800

煮飯台
W：600 750 1200
D：600
H：800

煮飯台下面是抽屜架，有單抽及雙抽。麵包櫃可當鍋類等調理器具及各種材料的整理架。放餐具的為符合衛生一定要加裝門，吊架的高度要適當，從地板到架子的下端最好是1350~1600的高度

烤箱
烤魚用的有直火式，瓦斯烤箱式、電熱式、紅外線式。也有專門烤肉用
W：700 900 D：400
H：430 500

蒸器
小規模店則是桌上型較方便
W：300 400 480 530
D：370 400 550 H：265

麵包架
W：500 1200 1500 1800
D：450 600 750
H：1800

餐具架
W：900 1200 1500 1800
D：450 600 750
H：1800

開飲機
有站立型及桌上型
W：450
D：550
H：750 1400

冰水機
與茶具一起放，桌上型較方便
W：300 D：350 450 500
H：550 600 1030

hot cabinet
W：350 400 450
D：300 350 400
H：250 350 600

製冰機
有氣冷式及水冷式。貯冰量分很多種，小規模的店以18~90kg的貯冰量最多

冷凍冷藏庫
可冰鮮魚
W：600 900 1200 1500 1800
D：600 900 H：1890

冷藏桌
面板可利用作調理台。
W：1200 1500 1800 2100
D：450 600 750
H：800

d：餐具室的基本配置

所謂餐具室是指把調理好的食物、飲料準配送給客人時所使用的空間，裡面有包裝台、service connter等。

除了考慮作業效率外，還要注意動線不可交叉。尤其100m²前後的店餐具室與出納櫃台設在附近會比較好。若出納櫃台兼做包裝台使用的話，櫃台等於又多了一個付加功能。

一般小規模的店若有以下的設備會更方便：啤酒冰庫、啤酒dispenser, water cooler, 茶具、hot cabinet、製冰機、冷藏櫃、餐具架、小型水槽等。

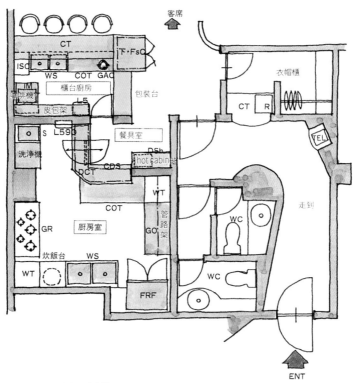

飯店酒吧的餐具室成功配置例。

5：服務功能

　　飲食除了是生活的必須行為外，同時也是透過料理及飲料來作溝通的文化。餐廳需讓客人覺得舒適，直接的因素包括料理、店舖設計等環境及價格因素，間接因素則是指服務這個相當重要的因素。以下就小規模店來作説明。

1：等候區

　　大規模的店多半設有入口大廳，出納櫃，椅子及長椅等「等候區」，小規模店雖然有面積及管理上的難處，但仍然必需有供2～3人等候的空間。

　　既然要做了就不要隨便拿幾張椅子或箱子來隨便放，而要準備符合店面氣氛得家具。

2：大衣架

　　小規模的店很難有衣帽櫃，但若設個衣架客人一定會很喜歡。可用定做的，但有些現成的衣架，不管功能或設計都不錯，同時可兼作店的裝飾用。放的地方最好是店員看得到的地方像收銀台、服務台附近。

●放一個小桌子及裝飾架供2～3位客人作等待區用，同時可提供飲料給人。

●一體式的衣架。

●單支式衣架。

●站立式衣架。

3：置物櫃

　　小的包包可讓客人放在桌下，櫃台下或在桌子釘個掛鉤即可，不過必需注意不要讓店裡看起來太亂。

　　若是位於觀光地附近、車站、車站大樓內等旅客集中的地方，可設一個簡單的架子讓客人放大件行李，這樣客人一定會覺得很方便。

●這個置物架是位於終點站咖啡館的店，為客人著想要讓客人放中、大型的行李用。

4：電話區

　　在設計店面得時候有些是一開始就決定電話的位置，也有是後來才決定的。一般來說電話都設在入口附近(店頭)、收銀台、通往化妝室的走道。設電位區的重點在於不要讓說話者的聲音干擾到其它的客人，且不要影響到客人的正常出入。

　　小店因為面積有限，可用屏風隔個小空間出來，或是設個電話亭。

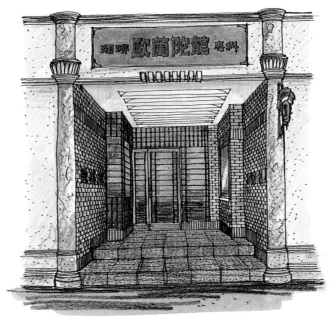

●在咖啡館的入口左側，設與櫃台同色系的電話亭（在店內），這樣感覺不會太突兀而且有變化。

5：化妝室

有些店化妝室是把洗手台及馬桶分開，男女分開、大便器與小便器分開。

小店因面積有限多半是小便共用的洗手間。和式便器多有大小水之分，小水因不具衛生，所以最好是用大水。不管如何，化妝室最重要的是清潔，同時要注意不要讓廁所的味道傳到外面來。

此外，化妝室還必需注重排氣與防音。

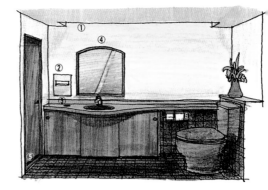

●小店的化妝室。洗手台與馬桶在一起。
(1) 佈景燈光。內藏間接照明箱與換氣扇。
(2) 紙巾架
(3) 垃圾桶
(4) 鏡子
(5) 空氣流入孔
(6) 衛生紙
(7) 裝飾管線設備等

6. 收銀台附近

一家店一定要有收銀台。收銀台除了出納之外，還可放些糖果或賣香煙或讓客人放包包或放些袖珍雜誌等。

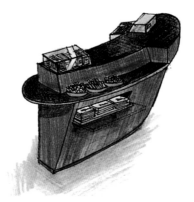

●有香煙販賣櫃、架子的收銀台。

6：店舖改裝

　　餐飲店從計劃改裝到開幕必需考慮到很多因素，在考慮顧客的需求及喜好、店面的老舊及經營方針是否要作變更時，就必需早點想出解決的對策了。

　　在此我們就依改裝計劃，一步步來作審查。

6-1：改裝時機適當，理由及目的明確，之後再一步步推動計劃。有以下的情形時就是時機來臨的時候。

1)客人越來愈少。

2)長期營業額不佳。

3)經營方針導致的業種變更。

4)客層變化。

5)周圍環境的變化。

6)設備老舊。

7)出現競爭店。

8)出現大型餐飲店。

9)附近同一類型的店在改裝。

6-2：作事前的調查研究(市場調查)，訂定嚴謹的經營計畫。這個計畫是左右這家店成功與否的關鍵。

1)為何需要改裝？目的要明確！

2)周圍環境的調查分析(人潮、交通、競爭店等)。

3)分析競爭的菜單內容及口味。

4)分析整理店的經營狀態(從過去到現在)。

5)決定營業方針及菜單、待克服務(服務形態)等。

6)決定改裝後的菜單。

7)檢討施工日期與期間、開幕日期等。

8)開幕時的重點商品。

9)確認既有的容量、設備(電氣容量與瓦斯給水排水衛生設備)。

　　確認、調查、分析、檢討了1～9項後再決定10～16項。

10)訂定資金計畫。檢討施工費與預測營業額，並決定最後的預算(不可太過勉強)。

11)決定最後的菜單。

12)決定開幕時期。

13)入口處附近及外觀設計。

14)廚房、座位等店內佈局及環境氣氛。

15)店名。

16)依13～15的決定事項請(設計師、施工業者)提出概略的估價單。

6-3：做顧客資料

　　了解顧客的需求、可以將顧客資料整理成冊，這將是一份很重要的財產。

1)擴充顧客。

2)開發新菜單。

3)促銷活動(發傳單)。

4)設定營業額目標。

5)提高服務品質。

6)店舖開發與推展。

6-4：確認設計圖的內容

　　經過了6-1～6-3的步驟，就要進入設計圖的階段。有些總以自己是外行為理由，沒有詳細看設計圖，以致最後要變更或多付施工費。

1)拿到設計時，一定要仔細確認。

2)不懂的地方要請設計師用圖作詳細的說明。

3)依6-2決定事項請設計師、施工業者提出正式的估價單並定合約、發包工程。

4)工程結束後，一定要索取竣工圖，這可用來作事後維修的保障。

6-5：確認估價單的內容及工程表

　　在預算計畫的階段概略估價單只是很粗略的，並非最終、最正確的計算。必需是以認可後的圖作的估價才是最完整的估價單。

　　依6-4的步驟請業者提出正式估價單後，必需請設計師或施工業者詳細說明，並確認以下幾點：

1)正式估價單與概略估價單內容的差異。

2)不只看合計金額，細項金額也看

3)在降低工程費時是否按照原圖面來施工，還是有去除部份的施工

4)另外確認工程處。

5)有沒有額外發生的費用。

6)詳細的付款條件。

7)完工與移交的時期。

8)工程作業的時間帶。

6-6：慎選施工業者及設計時。

　　可選設計、施工同一加公司或設計、施工不同一加公司，不過在此建議最好選設計、施工不同公司的會比較好。但最少要慎重確認下列事項再選業者：

1)是否能站在客戶的立場確認工程費用？是否能做到整個監督管理的工作？

2)是否了解客戶的需求？是否能下正確的判斷？

3)是否有最新的情報？是否能提供良好的建議？

4)是否能作好完工後的維修？信用是否良好？

5)過去做過的是否也都能符合客戶原本的需求？

●結語

本書之前我先發行了『由圖解看流行餐飲名店』設計（1966年4月），當我接著寫本書時，日本的經濟已由谷底漸漸有了起色的跡象。

餐飲服務業因大型店、異業種及外食產業的加入戰場，小規模的店於是處在水深火熱當中。不過飲食界也有其共存共榮的一面。

由於網路及情報雜誌的普及，消費者有了更多樣化的選擇，但如何創造「顧客心目中永遠的店」才是永遠的致勝秘訣。

本書就如何設計流行餐飲名店作最具體的介紹，其中還包括了新建及改建等。

希望本書能給你們最大的幫助，限於篇幅，將在下次的書中繼續為您作介紹。

本書能夠出版在此要感謝畫報公司的編輯企劃過田博先生與佈局的森田實先生，在此由衷地感謝他們二位。

深山葛明～1996年5月完稿日

流行餐飲店設計

定價：450元

出 版 者：新形象出版事業有限公司
負 責 人：陳偉賢
地　　址：台北縣中和市中和路322號8F之1
門　　市：北星圖書事業股份有限公司
　　　　　永和市中正路498號
電　　話：29229000（代表）　FAX：29229041

原　　著：深山葛明
編 譯 者：新形象出版公司編輯部
發 行 人：顏義勇
總 策 劃：陳偉昭
文字編輯：劉育倩

總 代 理：北星圖書事業股份有限公司
地　　址：台北縣永和市中正路462號B1
電　　話：29229000（代表）　FAX：29229041
郵　　撥：0544500-7北星圖書帳戶
印 刷 所：皇甫彩藝印刷股份有限公司

行政院新聞局出版事業登記證／局版台業字第3928號
經濟部公司執／76建三辛字第21473號

國家圖書館出版品預行編目資料

圖解式流行餐飲店設計：創造成功的店面及革
新之建議／深山葛明著；新形象出版公司編
輯部編譯，-- 第一版，-- 臺北縣中和市：
新形象，1998[民87]
　　面；　　公分
ISBN 957-9679-43-6(平裝)

1. 餐廳 - 設計　2. 商店 - 設計

967　　　　　　　　　　　　　　87010626